從款式・配件・時代風格 徹底理解

Samurai Fashion

武士服裝解析

監修 樋口隆晴

譯者 月翔

瑞昇文化

U0056811

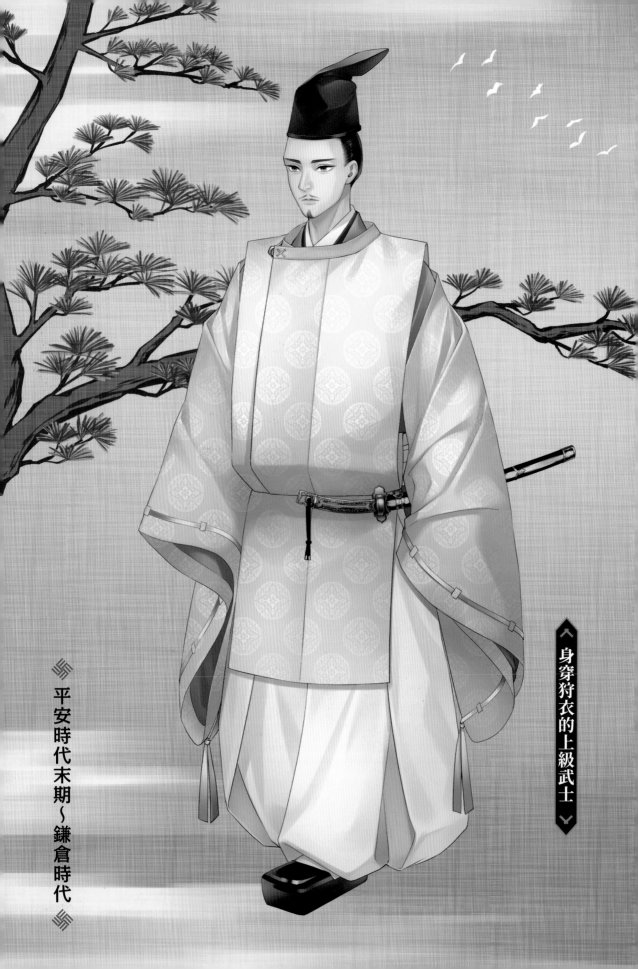

身穿狩衣的上級武士

平安時代末期～鎌倉時代

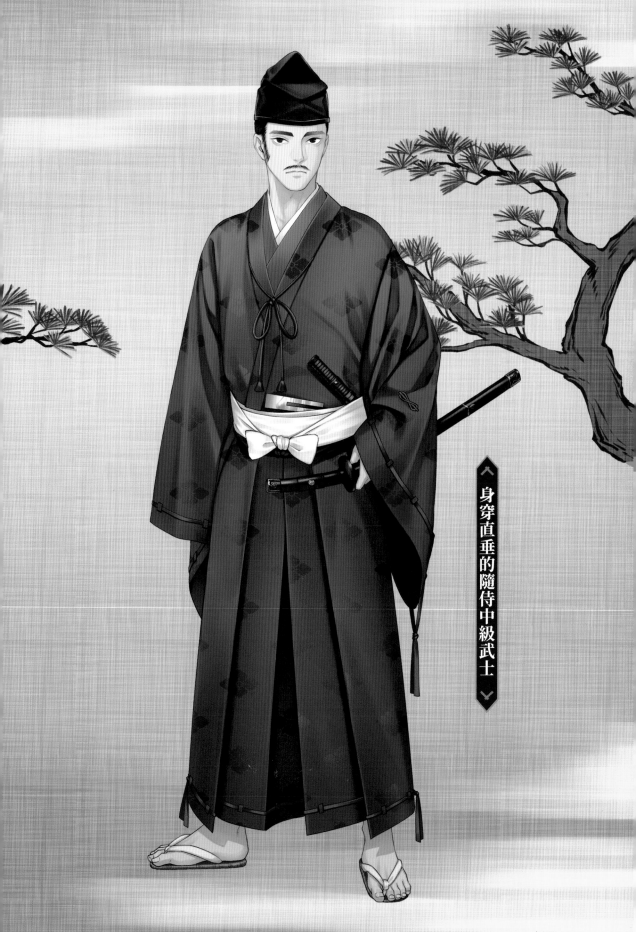

身穿直垂的隨侍中級武士

插圖：べっこ

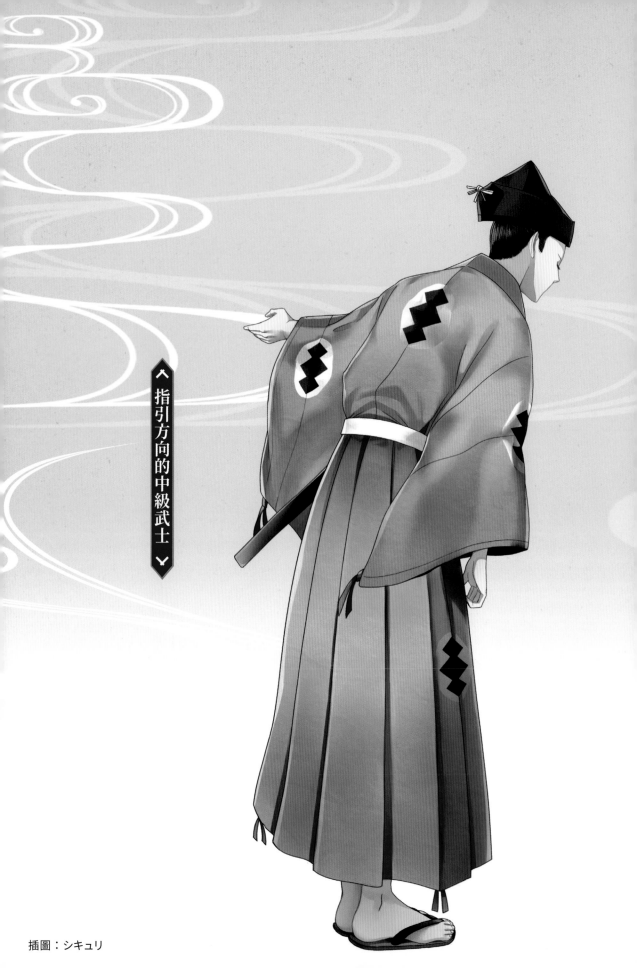

指引方向的中級武士

插圖：シキュリ

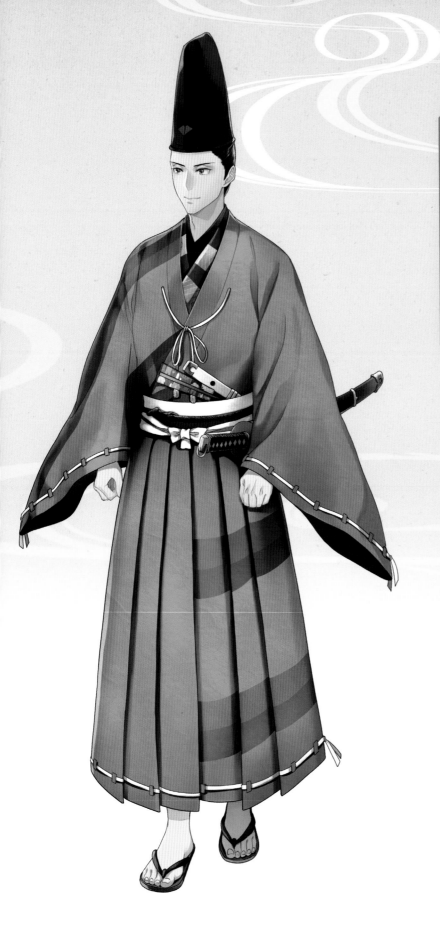

 南北朝時代～室町時代中期

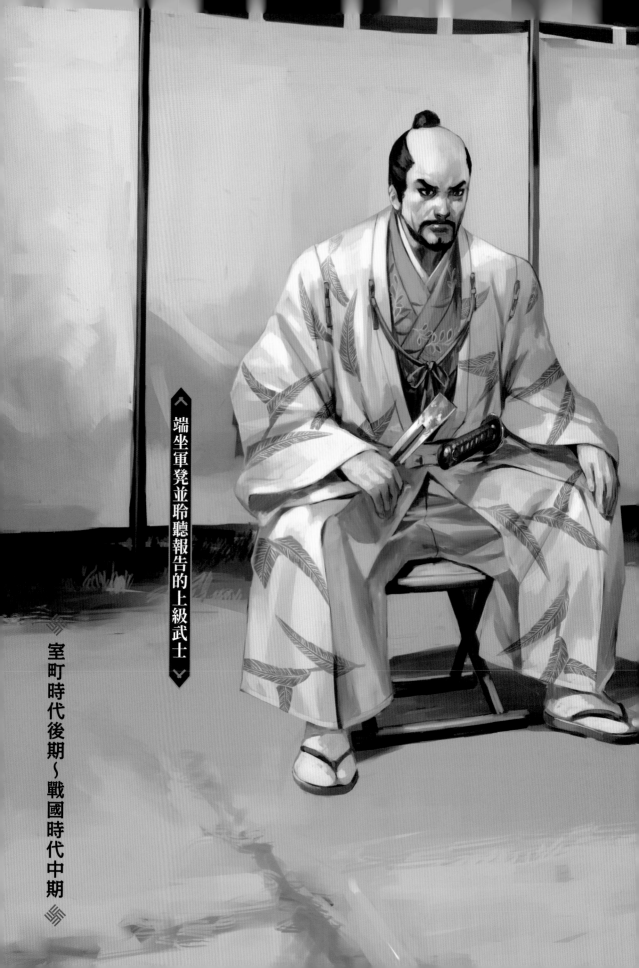

端坐軍凳並聆聽報告的上級武士

室町時代後期～戰國時代中期

屈膝稟報的下級武士

插圖：JUNNY

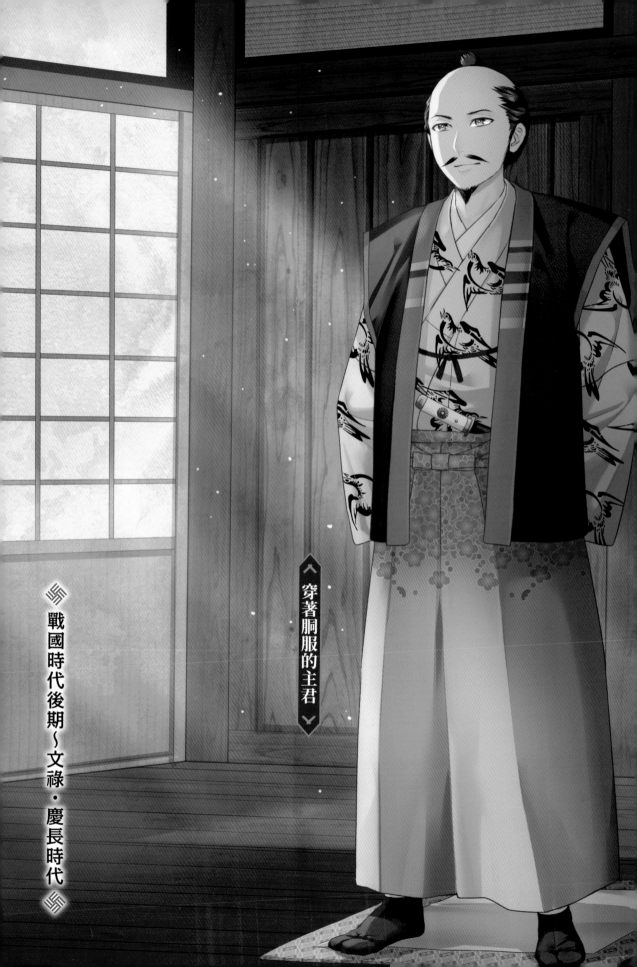

穿著胴服的主君

戰國時代後期～文祿・慶長時代

穿著肩衣的小姓

插圖：トミダトモミ

·目錄·

彩頁 ❶ 平安時代末期～鎌倉時代 ······ 2
彩頁 ❷ 南北朝時代～室町時代中期 ······ 4
彩頁 ❸ 室町時代後期～戰國時代中期 ······ 6
彩頁 ❹ 戰國時代後期～文祿・慶長時代 ······ 8

前言 ······ 12
武士活躍的時代（年表） ······ 13

第一章 平安時代末期～鎌倉時代 ······ 14

直垂 ······ 16
烏帽子 ······ 18
水干 ······ 20
水干　固定衣襟的2種方法 ······ 22
上級武士與下級武士 ······ 24
大鎧 ······ 26
大鎧的穿著法 ······ 28
弓矢 ······ 30
鎧直垂 ······ 32
鎧直垂　小具足姿 ······ 34
胴丸與腹卷 ······ 36
太刀與腰刀 ······ 38
太刀的拔刀術 ······ 40

武士流行的紋樣 ❶ ······ 42

專欄1
平安末期～鎌倉時代／鎌倉武士的堅持
初期武士的流行趨勢為何？ ······ 43
武士的居住空間 ❶ ······ 44
繪製武士彩圖的技巧 ❶ ······ 48

第二章 南北朝時代～室町時代中期 ······ 50

狩獵的裝束 ······ 52
馬具 ······ 54
三物俱全的具足 ······ 56
穿著三物俱全具足在馬上揮舞薙刀的武士 ······ 58
腹卷的穿著法 ······ 60
大紋的造型 ······ 62
太刀的佩戴法 ······ 64
大太刀 ······ 66
太刀 ······ 67
打刀 ······ 68
薙刀 ······ 69
打刀的拔刀術與架式 ······ 70
背負大太刀的方法 ······ 71
徒步的射箭法 ······ 72

武士流行的紋樣 ❷ ······ 74

專欄2
南北朝時代～室町時代中期／足利將軍的流行品味
室町時代武士的穿搭風格為何？ ······ 75
武士的居住空間 ❷ ······ 76
繪製武士彩圖的技巧 ❷ ······ 80

第三章 室町時代後期～戰國時代中期… 82

穿著素襖的武士 ························· 84
素襖的造型與鞋履 ····················· 86
袴（肩衣袴、素襖袴、平袴） ··········· 88
穿著掛素襖、袖襷、返股立的下級武士 ··· 90
應仁之亂登場的足輕 ··················· 92
穿著室町時代後期鎧甲的武士 ··········· 94
具足下著 ····························· 96
具足的穿著法 ························· 98
小袖的造型 ··························· 100
小袖的花紋與種類 ·····················102

武士流行的紋樣 ❸ ···················· 104

專欄3
室町時代後期～戰國時代中期／戰國武將的時尚
什麼才算是武士的洗鍊穿著？ ··········· 105
武士的居住空間 ❸ ···················· 106
繪製武士彩圖的技巧 ❸ ················· 110

第四章 戰國時代後期～文祿・慶長時代‥112

肩衣的解說 ··························· 114
平袴 ································· 116
輕衫袴 ······························ 117
四幅袴 ······························ 118
裁付袴 ······························ 119
帶袖胴服（羽織） ···················· 120
無袖胴服（羽織） ···················· 121
陣羽織（如同和服的衣襟款式） ········· 122
陣羽織（立襟款式） ·················· 123
陣羽織（西洋披風款式） ···············124
足輕（長槍足輕）的行軍裝備 ··········· 126
鐵炮足輕與鐵炮 ······················ 128
穿著當世具足在馬上持鏈的武士 ········· 130
具足下著 ····························· 132

武士流行的紋樣 ❹ ···················· 134

專欄4
戰國時代後期～文祿慶長時代／三英傑的美學
信長、秀吉、家康的穿著風格 ··········· 135
武士的居住空間 ❹ ···················· 136
繪製武士彩圖的技巧 ❹ ················· 140

執筆／繪師介紹 ···················· 142

◆ 前言 ◆

提到武士的形象，第一個想到的應該是身穿「鎧甲」的模樣吧？雖然鎧甲與頭盔原本只是行軍打仗的戰服，現在卻成為身價非凡的工藝精品。鎧甲武士的形象真是威風凜凜。舉凡中世紀時代的世界各國，都有「戰士得在戰場上展現華麗英姿」的風氣，和風的武士鎧甲更是其中翹楚。

話雖如此，日本武士的形象其實不只有鎧甲。武士的日常穿著、抑或是出席公共儀式穿著的正裝禮服，同樣也是華麗非凡。

確實，打從武士嶄露頭角的平安時代中期開始，直到終結戰國亂世的文祿・慶長時代，高居廟堂的貴族、或是被稱為「有德人」的富商都穿著華美的衣裳。但是掀起南北朝時代「婆沙羅」、戰國時代「傾奇者」流行文化的人，非武士莫屬。本書將介紹這些武士裝束的典故，還有描繪武士英姿的方法。

武士活躍的時代

西元	和曆	歷史大事
1160年	平治元年	平治之亂
1167年	仁安2年	平清盛官拜太政大臣
1177年	安元3年	爆發鹿谷的陰謀
1180年	治承4年	治承・壽永之亂（源平合戰）爆發
1181年	養和元年	養和大饑荒
1183年	壽永2年	後鳥羽天皇即位
1185年	文治元年	壇之浦合戰，平家滅亡
1189年	文治5年	奧州藤原氏滅亡
1192年	建久3年	源賴朝就任征夷大將軍
1201年	建仁元年	建仁之亂（越後國城氏叛亂）
1221年	承久3年	承久之亂。後鳥羽上皇遭到流放
1224年	元仁元年	鎌倉幕府設置「連署」
1225年	嘉祿元年	鎌倉幕府設置「評定眾」
1232年	貞永元年	鎌倉幕府制定「御成敗式目」
1247年	寶治元年	寶治之亂，三浦氏滅亡
1249年	建長元年	鎌倉幕府設置「引付眾」
1272年	文永9年	二月騷動。北條宗家（得宗）掌握大權
1274年	文永1年	文永之役（第一次蒙古襲來）
1281年	弘安4年	弘安之役（第二次蒙古襲來）
1285年	弘安8年	霜月騷動。安達泰盛遭肅清
1297年	永仁5年	頒布永仁德政令
1305年	嘉元3年	嘉元之亂（北條宗方之亂）
1324年	正中元年	正中之變
1326年	嘉曆元年	嘉曆騷動。爭奪「執權」的內戰
1331年	元弘元年	元弘之亂
1333年	元弘3年	鎌倉幕府滅亡
1338年	延元3年/曆應元年	足利尊氏就任征夷大將軍
1348年	正平3年/貞和4年	四條畷之戰
1378年	天授4年/永和4年	足利義滿將幕府遷往京都室町
1392年	弘和2年/永德2年	南北朝統一
1397年	應永4年	足利義滿興建金閣寺
1404年	應永11年	日宋勘合貿易開始
1428年	正長元年	正長土一揆
1429年	正長2年	尚巴志建立琉球王國
1467年	應仁元年	應仁之亂爆發（～1477）
1485年	文明17年	山城國一揆
1488年	長享2年	加賀一向一揆（～1580）
1489年	延德元年	足利義政興建銀閣寺
1543年	天文12年	鐵炮傳入種子島（另有異說）
1549年	天文18年	沙勿略將天主教傳入日本

西元	和曆	歷史大事
1553年	天文22年	川中島之戰（～1564年）
1560年	永祿3年	桶狹間之戰
1562年	永祿5年	清洲同盟（織田信長與德川家康結盟）
1568年	永祿11年	足利義昭就任第15代將軍
1570年	元龜元年	金崎之戰
1570年	元龜元年	姊川之戰
1570年	元龜元年	長島一向一揆（～1574年）
1571年	元龜2年	織田信長火燒延曆寺
1572年	元龜3年	三方原之戰
1573年	元龜4年	足利義昭被逐出京都，室町幕府滅亡
1573年	天正元年	一乘谷之戰，朝倉氏滅亡
1573年	天正元年	小谷城之戰，淺井氏滅亡
1575年	天正3年	長篠之戰
1576年	天正4年	織田信長興建安土城
1582年	天正10年	甲州征伐，武田氏滅亡
1582年	天正10年	本能寺之變，織田信長死去
1582年	天正10年	山崎之戰
1582年	天正10年	清須會議
1582年	天正10年	天正遣歐使節團出航（～1590）
1582年	天正10年	太閣檢地（～1598）
1583年	天正11年	賤岳之戰
1584年	天正12年	小牧長久手之戰
1585年	天正13年	羽柴秀吉就任關白
1586年	天正14年	羽柴秀吉官拜太政大臣，賜姓豐臣
1586年	天正14年	豐臣秀吉平定九州（～1587）
1587年	天正15年	聚樂第竣工
1587年	天正15年	伴天連（傳教士）放逐令
1588年	天正16年	頒布刀狩令
1590年	天正18年	豐臣秀吉統一日本全國
1591年	天正19年	豐臣秀吉成為太閣
1592年	天正20年	文祿之役（～1593）（第一次征韓）
1596年	文祿5年	聖菲利浦號事件
1597年	慶長3年	慶長之役（～1598）（第二次征韓）
1600年	慶長5年	關原之戰
1603年	慶長8年	江戶幕府創立
1609年	慶長14年	幕府於平戶（長崎縣）設立荷蘭商館
1612年	慶長17年	天主教禁教令
1614年	慶長19年	大坂冬之陣
1615年	慶長20年	大坂夏之陣
1615年	元和元年	江戶幕府制訂「武家諸法度」

何謂武士的裝束

武士是日本的戰士階層，大約在日本史的中世初期登場，相當於10世紀前後。雖然歷史學界對武士的起源意見分歧，但簡單來說，如果用現代的說法比喻的話，武士就類似企業家[1]，負責承包國家的軍事工作。這些武士為了讓家業更興旺，頻頻發動戰爭行使軍權。

武士除了行使軍權所累積的財富之外，**主要利用象徵權益的領地統治權，形成了一張勢力遍布日本全國**

的網。日文諺語「一所懸命」[2]常用來形容武士，但這只代表武士會誓死捍衛自己的權益。其實武士不會只拘泥在一塊領地，而是會思考如何讓自己直轄的本領地連結到京都，確保物流的暢通。

為什麼會這麼說呢？**因為武士要籌措像樣的鎧甲與武器，施加華麗的裝飾，就必須要借助精湛的工藝技術**。工藝品的產地位於以京都為中心的近畿地區。還得透過國際貿易，從中國購買材料。除此之外，從馬匹一直到打造鎧甲要用到的鷹羽、毛皮，則是日本的東北地區甚至東北亞的產物。「都鄙往來」這句諺語，表示不管是住在多麼偏遠鄉間的武士，若不跟京都交流往來，就沒辦法維持武士的體面生活。

隨著武士在12世紀開始掌握政治地位，武士的形象也越來越鮮明。從京都發展起來的平家政權，藉著國際貿易維持自己的勢力。那是從瀨戶內海通往九州的太宰府，一路延伸到中國的商道。同時期還有奧州藤原氏建立起華麗的平泉文化。靠著領地的駿馬與砂金、跟蝦夷交易累積的財富、以及從京都輸入大量的商品，成為獨立的一方之霸。

要解析武士的裝束之前，請先把「財富的創造與累積」以及「與京都的聯繫」視為大前提。往後隨著時代的進展，各地提升工藝技術後也能創造各式各樣的工藝品。即便如此，很多東西還是要在京都為中心的近畿地區才能入手。基於這些理由，後來居住在京都的幕府年輕武士，就帶動了當代的武家流行、空間設計的潮流。

※1 武家採取擬似血緣制度，可以收沒有血緣關係的外人來維持家業。類似企業經營。
※2「一所懸命」通常指武士為了一塊領地而奮戰，本文採取新說。

武士裝束的基礎

武士階層萌芽時期的裝束，基本上沿用貴族的日常便服「狩衣」，或是從上級貴族到經濟闊綽的百姓都愛用的「水干」。如同先前提到的部分那樣，武士在與京都的相互交流之中受到了影響，於是講究材質、花紋的狩衣及水干，成為武士長年愛用的裝束。

武士崛起的**平安時代後期開始，武士的主要裝束變成「直垂袴」**（簡稱為直垂）。直垂原本是庶民的日常便服。隨著武士身分地位的提升，直垂也被加入貴族裝束風格，例如把袖幅加寬，或把袴做得更寬鬆，長度加長到腳踝附近等等。與此同時，也為了便於活動而模仿貴族的設計，在上衣的袖口或是袴※的下緣加上名為括緒的綁帶。直垂的布料，原則上是採用麻布。武士為了搭配直垂，下半身採用貴族常用的生絲製白色衣物，包含大帷子與大口袴。從直垂袴兩側的股立（袴的縫隙），能看到內搭的白色大口袴。

在武家服侍武士的隨從裡面，下級隨從所穿的直垂，可能是用多年生植物的苧麻、青苧纖維編織而成。包含直垂在內，在棉花於戰國時代末期傳入日本之前，大多是採用楮木的樹皮、藤蔓等草木的韌皮纖維來作為主要的衣物原料。

直垂在平安時代後期成為武士的基本裝束。引領直垂風格的貴族服裝，此時也產生變化。在衣服的布料使用糨糊上漿，讓衣服的折線更明顯，就稱為「強裝束」。據說這是在鳥羽上皇掌政的保安4年（1123）～保元元年（1156）問世。此時正好是平家的發展期，大概在這個時代開始盛行。

隨著時代進入到平家政權，部分貴族也開始穿起了直垂。鴨長明曾在著作《方丈記》裡描寫平清盛強行遷都福原的段落之中，批判貴族「一改都城風格，與粗鄙武士為伍」。

鎌倉幕府建立之後，隨著武士的身分地位提高，直垂的地位也水漲船高。直垂成為幕府公認**「公開儀式也能穿的勤務服」**。推測在鎌倉幕府建立的時候，原本穿狩衣或水干的上級武士，也已經改穿直垂了。

在鎌倉時代後期的《蒙古襲來繪詞》（出現於永仁元年，1293年）裡，身為幕府權臣的恩澤奉行・安達泰盛的裝束就被畫成直垂。安達泰盛在弘安之役結束後的弘安4年（1128）受封為從五位上陸奧守，位階雖然是貴族，但在這幅圖畫裡面他是穿直垂，而非狩衣或水干。

繪畫這種東西本來就會摻入時代背景觀以及創作者（本作作者是肥後國的御家人・竹崎季長）的意圖。或許安達泰盛的服裝，本來應該是狩衣或水干才對。雖然描繪的場面是半公務的場合，但其實就是安達泰盛的個人宅邸。而且安達泰盛是代表御家人利益的重臣，因此竹崎季長或許是刻意把安達的樣子畫成符合當代武士的形象。

無論如何，直垂作為武士的基本裝束於平安時代後期誕生後，經歷了鎌倉時代、南北朝時代的戰亂，到了室町時代更提升到更高境界，也代表武士的地位更上一層樓。正是因為如此，只要不是朝廷的公開儀式，武士也被允許穿著直垂入宮。

※ 袴是指下半身的服裝，形式有許多變化，最後發展出現代的和服褲裙與劍道褲裙。

直垂

展現出凜然幹練的氣勢

折烏帽子

將肩膀後收並站挺

室町時代開始
在胸紐加上裝
飾。

蝙蝠(摺扇)

懷刀

衣襬不要束得太緊，
保持一點餘裕，讓手
臂能夠輕鬆伸展（衣
紋褻※1）

太刀

括緒※2

腰帶為白色

笹型衣褻
（向外側山摺兩次成形）

菊綴

前褻3條

括緒

緒太(草履 P.25)

※1 褻（ㄆ一ˋ）。衣服的摺痕，打褶。
※2 緒在日文指細長的帶子。依照用途有許多不同稱呼。

平安時代末期到戰國時代的武士基本裝
束，稱為「直垂袴姿」。調和庶民服飾與
貴族服飾的產物。上從具備貴族身分的武
士，下到親近百姓的基層武士都愛用，可
說是最符合武士形象的服飾。

前

後

拉出蓬鬆感

菊綴

太刀。彎幅朝上

後襬1條

露先
利用括緒固定衣袖或是袴的下襬
（括緒穿進布料，只有前端的露
先露在外面）

烏帽子

戴在頭上遮蓋頭頂的帽子。古代到中世的成年男性的必備配件。基本上武士是使用侍烏帽子。

侍烏帽子（折烏帽子）

室町時代後期武士變更髮型。小結成為裝飾配件

室町時代後期風俗改變，武士開始露出頭頂，稱為露頂姿（不戴烏帽子的姿態）。烏帽子成為儀式用配件，就只是戴在頭上的裝飾物。

侍烏帽子的基本款式。像是凹折後的貴族用立烏帽子，因此也稱為折烏帽子

在公開儀式或戰場上會用掛紐來固定

立烏帽子

正面的凹陷處

塗漆來固定布料

後來改採用和紙製作

位階高的武士使用的烏帽子，形狀與貴族的烏帽子相同。

引立烏帽子

戴在頭盔裡面的烏帽子

位階較高的武士，身穿鎧甲時戴的烏帽子。後來改用柔軟的材質製作，稱為菱烏帽子（梨子打烏帽子）。

烏帽子的戴法

固定髮髻※的繩子，穿過烏帽子後方的小孔綁緊。露出的部分稱為小結

※ 過去日本盛行的一種結髮方式。將頭髮於頭上結束的形式。

戴上烏帽子

①

②

抓攏髮髻

鎌倉時代的頭盔，
「天邊」的孔徑較大

烏帽子從天邊的洞
露出

戴上頭盔

③

鎌倉時代之後，武士不在頭盔裡戴烏帽
子，直接解開髮髻戴上頭盔，稱為「亂
髮」。自然就不會露出烏帽子頂部。

第一章

平安時代末期～鎌倉時代

盤領
將領子立起來的穿法

能看到內搭的小袖

水干袴跟腰帶
採用不同布料

菊綴

前襬 3 條

束緊袴的下襬。
採用上括（P.21）
綁法會看到小腿

露先

前

身丈 ※ 較長。
把下擺塞進袴裡

後

菊綴

原本是補強衣服縫合處的紐帶。刻意將紐帶尾端的纖維往外翻開，模仿菊花花瓣的樣子做成裝飾。

「水干」原本是平安時代到鎌倉時代時京都的男性庶民日常穿的衣物。後來武士與貴族把水干染色，或是使用綾織※技法的布料，讓水干轉變為奢華的服裝。

只用菊綴來
縫合水干的衣袖

在這裡拉出衣服的褶子

刻意拉出衣紋襞，
展現寬鬆感

束緊袴腳的方法（上括）

將袴的下襬拉出蓬鬆感

後襞 3 條

※又稱斜文織。改變經緯線的比例，讓布料產生斜狀紋路。

水干　固定衣襟的2種方法

水干屬於日常衣物，有許多種穿著方法。如果袴的顏色跟材質跟水干相同的話稱為「水干袴（水干上下）」。除此之外，平安時代為了展現風雅，人們刻意使用左右兩邊不同顏色的布料（片身替），或是變更衣袖前端（端袖^{※1}）的顏色。如果是晉升到貴族位階的武士，大多搭配指貫^{※2}。

◆ 垂領^{※3}的穿法

水干的衣襟又稱首紙。插圖的穿法稱為「斜掛」，會刻意秀出胸口。穿法是將左襟的紐帶從內側拉出，然後跟後襟拉出的另一條紐帶在胸前略低的位置打結。

紐帶的位置　前領

首紙（衣領）

紐帶固定在內側

紐帶的位置　後領

首紙的紐帶由後往前繞，斜掛在胸前

讓脖子能夠靈活轉動

垂領穿法

寬鬆的衣領讓脖子更靈活，是當代的一種流行穿法。

從內側沿著腋下往前繞

水干原本是庶民的服裝，後來下級貴族與武士也開始使用。武士偏好垂領穿法

※1 水干的衣袖是兩塊布料縫合而成，袖口的布料稱為端袖或鰭袖。

※2 袴的種類之一。造型寬鬆且長。下擺附有紐帶，用紐帶束緊下擺綁在腿上固定。

※3 將衣襟兩端在胸前垂下的形式。

◆ 盤領的穿法（前結）

「前結」是一種固定衣襟的方法，呈現詰襟狀。將首紙前領的紐帶往後繞過脖子一圈（如右下圖），再將兩條紐帶在胸前打結固定。

正面打蝴蝶結固定

紐帶的位置 前領

往後繞過
脖子一圈

紐帶的位置 後領

◆ 上級武士

上級武士穿著「狩衣」。從名稱就能知道，狩衣是貴族狩獵時的服裝，受到上級武士的喜愛。造型看起來酷似水干，但是狩衣的衣襟是用名為「蜻蛉」的繩扣來固定，並且上漿讓衣服顯得更挺拔。

上漿的「強裝束」

折烏帽子

小袖

狩衣 (絹製)

腰刀

露先

蝙蝠 (摺扇)

正面

背面

折扇的形狀近似「蝙蝠」而得名。使用五支扇骨，單面貼上扇紙。

毛拔形太刀
彰顯上級武士身分的刀裝

指貫

上級武士與下級武士的鞋履有別

固定衣袖的紐帶

淺沓

用來保護腳背的緩衝物「込」

原本是文官的木鞋，主要使用桐木。搭配緩衝材「込」來穿著。表面施以黑漆塗。

◆ 下級武士

穿著直垂的下級武士。雖然衣服的紋樣很顯眼，但受限於染色技術，顏色顯得土氣。插圖的下級武士，扛著一把包覆皮鞘的薙刀（江戶時代之前也寫成「長刀」）。為了追求輕便，捲起直垂的衣袖以及袴的下襬，並且用紐帶固定。

武士的外觀

即使都稱之為「武士」，也包含了從貼近庶民的層級再到五位以上的貴族等多種階級。從他們的穿著就能看出身分高低。位階高的上級武士，如果沒有佩帶※太刀的話，看起來跟「貴族」沒有差別。另一方面，穿著直垂的下級武士，他們是身分是徒步的隨從，外觀跟庶民沒什麼差別。

肩扛薙刀，
刀刃包覆皮製的鞘

捲起袖子
活動自如

顯眼的直垂

腰刀

草履的種類

緒太

草履的一種。使用粗寬的鼻緒（鞋繩）而得名。

足半

便於行走的半幅草履，在元寇時期（13世紀中葉）開始普及。徒步的下級武士所使用。

將袴擺用上括綁緊，
保持行動靈活

將袴的下緣拉出寬鬆感

※ 將刀或箭矢佩掛在腰際。

大鎧

前

寬大的吹返

篠垂

突出的鉚釘雅
稱為「星」

星兜

鞍（頭盔後側的鐵片）
往外擴張

栴檀板

鳩尾板

弦走韋

左臂穿著籠手，
包覆得比
右臂更緊實

右臂不穿籠手，
將直垂的袖口在
手腕處束緊

弦卷

草摺 ※（保護腰與大腿的護甲）
前後左右總計 4 片

脛當

整體的輪廓是四角形

貫
外面包覆毛皮的靴子

※ 保護腰部、大腿的護甲。

從武士登場再到南北朝時代初期，「大鎧」都是主要鎧甲。這是特別適合騎射戰的鎧甲。室町時代稱之為「大鎧」或「式正之鎧」，當時只要提到鎧甲就是指大鎧。

障子板

用來防禦脖子兩側的肩甲部位配件。

前立舉（胸甲上緣）的小札 ※ 共 3 層
後立舉（背甲上緣）的小札共 3 層
長側（腹甲）的小札共 4 層。
這是基本的樣式

毛拔形太刀
正式名稱為衛府太刀

草摺由
5 層小札組成

總角
將袖甲的紐帶
綁成繩結

特別訂製的鎧甲

所謂的「防具」，是用來防禦特定武器攻擊的裝備。唯有做到這一點，才能算是發揮防具的價值。但是包含大鎧在內的各種鎧甲，真實的防禦力仍然是個謎。因為鎧甲或是武器，全部都是特別訂製的。軍記物的記載，有許多過於誇大不實的敘述，例如能夠射穿好幾個鎧甲武士的箭矢，也有好幾支箭也射不穿的鎧甲。但是因為這些武器鎧甲都是訂製品，所以也不能一竿子打定都是誇大不實。

※ 金屬或皮製的鎧甲片，用鎧繩串接之後製成鎧甲。

大鎧的穿著法

① 內搭小袖，穿上直垂與袴。

脫下直垂的左襟

腳絆

② 束緊手腕，把袴的下襬用紐帶綁在膝蓋的上緣或下緣，再穿上腳絆。

③ 穿上脛當，再穿上名為貫的鞋履（P.33）。

籠手

④ 套上籠手。

⑤ 在腰間綁上脇楯。

脛當上緣的部分拉出蓬鬆感

脛巾

身體右側獨立的護甲，稱為「脇楯」。

脇楯

◆穿著大袖※

6 穿著大鎧。
將左手伸進大鎧的左脇，用右手把大鎧往右肩抬起，用雙肩揹的方式穿上大鎧。

7 佩帶太刀與腰刀。順序是腰刀、太刀。

8 裝上箙（P.30）。

完成

9 綁緊頭盔。

大鎧等日式鎧甲，原則上一個人就能獨自穿脫。但一般來說，通常會讓隨從協助著鎧。

實際穿著大鎧，或是要畫「鎧甲武士圖像」的時候，要注意脛當與頭盔的紐帶不能綁蝴蝶結，而要用平結固定。這是不可輕忽的重點。如果兜緒（頭盔的紐帶）太長的話，通常會將多出來的部分纏緊在下顎的繩結處。

※ 鎧甲的「大袖」是指保護肩膀到上臂的大型袖甲。

箭羽

箭括
(筈)

南北朝時代之前,武士最主
要的武器是弓箭。箭的標準
長度在 90cm 左右。

箭鏃

箭杆
(箆)

甲矢
更能穿透目標

四枚羽
保持水平飛行

箭羽分成 3 枚及 4 枚。3 枚箭羽的箭,射出之後會因為空
氣流動而旋轉,能增強穿透力。4 枚箭羽的箭不會旋轉,
在箭頭加上刀刃的箭稱為狩俣,用來割傷獵物。

策馬疾馳還能朝各種方向拉弓射箭,這是被稱為「騎
射」的高難度技巧。騎射的攻擊角度,是武士的左前
方到左後方。因為馬首跟左手持弓的影響,右側容易
成為死角。雖然熟練的武士能朝著右前方或右側射箭,
但比左側射箭難上許多。
除此之外,因為武士戴著頭盔,無法像現代弓道一樣
拉滿弓,通常是在接近戰的時候採取近射。

箙掛在右腰

箙
將箭鏃朝下擺,放在名為「箙」
的容器裡面(又稱為箭壺)。總
共能夠收納 24 支箭,其中 20 支
箭放進箙。剩下的 4 支箭矢稱為
「上差」,插在箭與箭的空隙。

因為左手持弓，
右側會產生死角

朝著左側射箭。
如同流鏑馬 ※

將身體往後扭，
就能朝後方射箭

藤卷弓

握弓的
位置稍低

在弓上捲著藤條而得名。
如果將藤條綁滿整個弓，
則稱為「重藤弓」。

三枚打弓

外竹弓

平安時代末期，發展出木
與竹併用的合成弓。因為
在外層包覆竹片，所以也
叫「外竹弓」。

鎧直垂

弽 ※

拉弓射箭時保護手指的皮革手套，使用鹿皮製作（鎌倉時代簡稱為手袋）。

與現代弓道所用的手套（僅包覆3～4根手指）不同，弽是包覆五根手指。當箭射完了或是落馬的時候就要手握太刀來作戰。因為這個原因，所以將五隻手指都包起來比較方便。

右手內側

右手外側

菱烏帽子

菊綴

為了方便穿籠手，鎧甲下衣著的袖型是筒袖

用紐帶來固定

菊綴

將小袴的下襬綁在膝蓋下緣

穿在鎧甲裡面的衣服是鎧直垂。比起普通的直垂，採用更豪華的布料製作。從鎌倉時代後半期開始習慣在戴頭盔前把髮髻解開。所以採用比較柔軟的萎烏帽子。

水干與鎧直垂

「鎧直垂」被認為應該是在武士開始穿直垂的平安時代中期以後才登場的裝束。但是「保元之亂」（保元元年，1156 年），平清盛與源義朝都還是穿著水干。也就是說，穿鎧直垂的人可能還是少數派。穿在鎧甲裡面的衣服，無論是水干，鎧直垂都是浮誇且豪華的款式。

將髮髻解開

穿大鎧前的樣子，
得先把鞋履穿好

袖口較窄，
在手腕處綁緊

貫

騎馬武士使用的鞋履，但是實物沒留存下來。插圖是參考繪卷物等藝術品來描繪。草鞋流行之後，貫就被淘汰了。

馬上沓的變化

鞋尖變尖

解決鞋履卡到
脛當會不舒服
的問題

綁好脛巾

改良成短靴，
使用鹿或是山豬的皮革

除非要上戰場作戰，不然武士即使身在軍營也不會換上大鎧。而是穿著籠手、脇楯、脛當，這種穿著稱為「小具足姿」。即使鎧甲的設計隨著時代而改變，輕便的「小具足姿」仍然沒被淘汰（如果是穿上全套大鎧，則稱為「皆具姿」）。

武士的鎧著裝術

小具足姿是武士在軍營的基本穿著。除了就寢之外，武士幾乎都是這副模樣。

雖然看起來很隨興，但從小具足姿到全副武裝的皆具姿，加上佩帶太刀與腰刀，其實不到兩分鐘就能完成。據說如果是熟練的武士，還能一邊奔跑一邊穿好全套鎧甲（此時隨從會拿著武器與鎧甲，跟在武士身後協助著裝）。

提前穿著脇楯，就能隨時著裝全套大鎧

籠手

穿上大鎧之前的樣子

脛當

鎧直垂　方便穿著大鎧的衣服

前

為了方便穿戴籠手，
大多採用筒袖

後

鎧直垂的正面，有六處裝飾菊綴。
也能看出袖口比較窄。

鎧直垂的後側與一般的直垂相同。
裝飾繩結造型的菊綴。

袴　鎧甲內搭的小袴比一般的還短，長度到小腿的一半並固定在膝蓋下緣。

長度較短，
大概只到
小腿的一半

裁付袴

括袴

包含脛巾
的設計，
可以直接
綁上脛當

搭配鎧直垂的袴。長度比一般的袴還短。
使用下擺的紐帶，把袴的下緣束緊在膝蓋的
下方。

裁付袴，出現於戰國時代後期（P.119）。

胴丸與腹卷

◆ 胴丸　從背後固定的鎧甲

採取背後固定的鎧甲。據說誕生於鎌倉時代中期。原本是徒步的隨從使用，但後來家世顯赫的武士也會在徒步時候穿著胴丸。之後也用於馬戰，這種時候會戴上頭盔，並且搭配如「腹卷」（下圖）上裝設的大袖。

※ 在戰國時代，胴丸反而被稱為腹卷

前　　　　　　　　　　**後**

◆ 腹卷　從右側固定的鎧甲

採取右側固定的鎧甲。據說平安時代就開始使用了。在鎌倉時代之前，徒步的隨從為了保護肩膀，會搭配名為「杏葉」的配件。後來就連騎馬武士也開始穿腹卷，馬戰時會搭配跟大鎧一樣的大袖。

※ 在戰國時代，腹卷反而被稱為胴丸

杏葉

前

袖甲。
跟大鎧一樣
搭配袖甲

◆ 腹卷鎧

可以說是大鎧跟腹卷的折衷版本。一般認為在步兵戰、船戰的時候使用。目前留存下來、供奉於愛媛縣大山祇神社的腹卷鎧相傳是源義經獻給神明的鎧甲。鎌倉時代的繪卷物《蒙古襲來繪詞》也有描繪腹卷鎧。

沒有脇楯

大鎧的配件「栴檀板」。射箭時用來保護身體右側（馬手）的護具。採用3段鎧甲片串聯而成，能平貼在胸前。

同樣是大鎧配件的「鳩尾板」。射箭的時候，用來保護持弓側（左側）的護具。比起柔軟性更注重防禦力，採用一整塊護板製作而成。

◆ 腹當

被認為是胴丸的原型。出現在鎌倉時代中期。因為構造非常簡便，除了步兵戰的隨從，就連武士也會作為輕型武裝穿在直垂或狩衣底下。

◆ 太刀

太刀是武士之魂的象徵，而且跟鎧甲一樣都屬於工藝品。
刀鞘基本上採用較薄的木材（朴木），為了確保強度，在
外側包上一層薄皮革。

柄頭

鐺金物

責金物

帶取金

柄的覆輪※

刀柄的彎幅

先細造型

◆ 毛拔形太刀

採取刀身跟刀柄一體成形的「共金造」。刀柄中央的空槽用來分散衝擊
力，因為空槽的形狀而被稱為「毛拔形太刀」。正規的武官佩刀則稱為
「衛府太刀」。

刀鍔加厚

◆ 長覆輪太刀

因為鍛造毛拔形太刀需要高度技術力。因此發展出刀根（刀莖）與木造刀柄分開製作的工法，成為
日本刀的特徵。「長覆輪太刀」是將刀鞘與刀柄的接合處，套上金屬製覆輪來強化堅韌度。

柄覆輪

覆輪

※ 包覆在器物邊緣，用來裝飾並且避免器物磨損的包覆材。

◆ 足金物

太刀通常會在刀鞘的上緣加上金屬製的「足金物」。再搭配
皮革製的足緒，將腰間的紐帶（太刀緒）固定在足緒上。

利用紐帶將太刀掛在腰際

足緒

足金物

◆ 兵庫鎖

上級武士也會使用將足緒精密地編織成鎖鏈狀的「兵庫鎖太刀」。
這是一種高級品，也會作為獻給寺社的供品。

兵庫鎖

◆ 腰刀

腰刀並不只是輔助用的武器，也是斬獲敵人首級的必備道具。此外還具
備裝飾品的特質，有各種不同的造型。

鎌倉時代的腰刀

斷面

平造

鎬造※

斷面

※ 因為有刀稜（鎬）而稱為鎬造。

太刀的拔刀術

◆ 馬上的拔刀架式

會在馬上拔出太刀作戰，通常是沒辦法用弓箭給予敵人致命傷、箭矢用完、甚至是弓受損或折斷等特殊情況。一般是利用扭腰的動作，順勢把太刀拔出刀鞘。必須要注意拔刀的時候，不要誤傷到座騎的馬首。

朝上抽刀斬殺

身體前屈，腰部向後拱

左手把刀鞘往後拉

「佩戴太刀」。
太刀的刀刃朝下

○ ×

40

◆ 騎馬白刃戰

箭用完、或是
弓受損的時候，
採取騎馬白刃戰

為了能單手揮刀，
鐮倉時代的太刀
刀柄較短

原則上
是在坐騎的
左側揮刀

左手持韁繩

袖甲上下擺動

草摺會擺動，產生躍動感

太刀是右手使用的武器，因此跟騎射戰一樣，
要駕馭坐騎讓左側朝向敵人。平安時代末期到
鐮倉時代的太刀，大多是前端較細的刀身，便
於在馬戰刺擊敵人。

武士流行的紋樣 ❶

雖然武士是屬於新興階級，但上級武士也擠身貴族階層。而且他們也在貴族的服制^{※1}中占有一席之地。因此，大多選用貴族愛用的傳統紋樣。

立涌

日本武士在 11 世紀後半被納入了國家的組織架構。如同前文所述，上從上級武士（位階在五位以上屬於貴族），下到跟庶民地位差不多的郎黨^{※2}、隨從也都統稱為武士。就像本書提到的，基本上穿著的服裝是直垂。不過，上級武士會依循貴族的服制來選擇紋樣。而當時服裝的紋樣，大多採用「織法」來表現。

此外，基本款的直垂也可以採用「染法」來製作紋樣，但是當時受限於染色技術，沒辦法染出細緻的紋樣，只能染出大範圍的色塊。再加上草木染是基本的技法，得要大費周章才能想要染出鮮豔的顏色。因此中下層的武士穿的直垂，紋樣的顏色大多是不起眼的黯淡色塊。

紗綾形

輪無唐草

八藤丸

● 立涌
用於布料，經常搭配其他紋樣。由於使用的歷史很長，屬於有職紋樣^{※3}的其中一種。

● 紗綾形
這個紋樣除了單獨使用之外，也會搭配其他紋樣。很長一段時間被列為有職紋樣。

● 輪無唐草
源於波斯，經由絲路傳到日本後轉變為和風紋樣。位階五位以上才能使用。唐草是當時非常流行的紋樣。

● 八藤丸
用於表袴與指貫等服裝的紋樣，到了現今仍是上級神職人員等會使用的紋樣。

※1 各種身分位階的服裝限制。
※2 與武士締結主從關係的在地武士，通常也包含武士的庶流親屬。
※3 用於公家的服裝或是器物的紋樣。優美且高尚，是日本和風紋樣的基礎。

鎌倉武士的堅持
初期武士的流行趨勢為何？

接下來依據現存的文獻與肖像畫，介紹知名武士與服裝和裝飾品相關的典故。

首先是平安時代末期，官拜兵部卿的平信範的日記《兵範記》。裡面記載了保元之亂爆發時，「源義朝身穿赤色棉織的水干與小袴，平清盛則是穿深青色。其他的武士也大多穿著深青色的水干搭配小袴」。

鎌倉時代的史書《吾妻鏡》，記載源賴朝被流放到伊豆的情況。當討伐平家的令旨傳到北條居館，源賴朝先換上水干再拜領令旨。水干是公家風格轉變到武家風格的過渡期服裝。從這一點來看，源賴朝換穿水干，也可以說是象徵武士的時代即將到來的一種表現。

２０２２年大河劇《鎌倉殿的１３人》的主角北條義時，也留下關於水干與烏帽子的小插曲。《吾妻鏡》記載，義時下圍棋的時候，聽說宿敵和田義盛起兵。這個時候，義時不慌不忙地計算對弈的結果，接著把折烏帽子改成立烏帽子並換穿水干，再前往將軍的御所通報消息。我們可以認為這段文字就表示了「水干是當代武士謁見主君時的正裝」。

接下來藉由肖像畫觀察鎌倉時代上級武士的穿著。

右圖的金澤貞顯，還有他的兒子金澤貞將的肖像畫，都穿上織有豪華紋樣的狩衣。

比起無紋的狩衣，織有紋樣的豪華狩衣更能彰顯尊貴的形象。可見織有紋樣的狩衣，是象徵武家社會權威的服裝，只有極少數位高權重者才能穿。

人稱名執權的北條泰時編纂了日本第一部武家法規「御成敗式目」。其中的追加法條記載「唯有位階在五位以上的諸大夫，方可穿織有紋樣的狩衣」。會特地追加這項法條，表示當時有許多位階在五位以下的武士都會穿織有紋樣的華麗狩衣。

文：鷹橋 忍

↑金澤貞顯像。金澤氏當主，是鎌倉幕府的名門北條氏的分支，曾經暫任鎌倉幕府第15代執權。最終官拜從四位上修理權太夫，既是武士也是地位崇高的貴族。因此他的肖像畫是描繪穿戴立烏帽子與狩衣的模樣。雖然顏料大多斑剝，可以看出他穿的是笹葉紋樣的小袖，搭配唐草紋樣的狩衣，下半身搭配鶯色（綠褐色）略帶茶色的狩袴。這是鎌倉時代上級武士的服飾。

插圖：樋口隆晴

武士的居住空間 ❶

雖然講到武士就會想起都城。但是地方武士居住的鄉間宅邸，大多採取質樸且開放式的空間設計。

鎌倉時代
地方武士的宅邸

通往牧場

倉庫

廚房

板葺
（木板屋頂）

藁葺
（稻草屋頂）

馬廄

主屋

中門廊

馬場

網代塀
（竹片圍牆）

壕溝

※1 平安時代貴族宅邸樣式，以寢殿（正殿）為宅邸的中心。
※2 設有望樓的門。

「京武士」是指居住在都城的武士。代表性的人物是平家一門。這些位列貴族的武士跟貴族一樣居住在「寢殿造」[※1]風格的宅邸。至於位階較低的武士，例如他們的郎黨和隨從，或是發跡於鄉間的武士，通常是租借都城富裕人士的土地來蓋住宅，或是租屋而居。即使進入鎌倉時代，這個情況也沒有改變，居住在武家之都・鎌倉的地方武士，大多都是租屋。

那麼，居住在鄉間地方的武士又是如何呢？接下來針對這個問題簡單回答。如前文所述，武士的形象是都城，如果不跟都城交流，就沒辦法得到豪華的裝束或精良的武器。就算是居住在窮鄉僻壤的武士，也經常把宅邸蓋在陸運或是河運的交通要衝。

此外考據繪畫史料《男衾三郎繪詞》、《一遍上人繪傳》，鄉間的宅邸外圍設置壕溝與圍牆，還有能夠配備弓箭手的櫓門[※2]，形成封閉式且具有一定防衛能力的空間。但這只是繪畫的表現手法，實際上很有可能是採取開放式設計。例如神奈川縣境內的上濱田遺跡，或是《一遍上人繪傳》描繪的信濃國武士・大井太郎的宅邸都是開放式設計。恐怕是到了戰爭時期才會額外加設防禦設施。

如果是經濟能力寬裕的地方武士，也會修建寢殿造的宅邸。基本上以主屋、廚房、倉庫、馬廄組成。馬廄的地面不是土間類型，而是木地板，這一點有別於農民的建物。

以上就是地方武士的宅邸大致的樣貌。在宅邸外圍則有族人、郎黨居住的家屋。

板塀
（木板圍牆）

水田

插圖：永岩武洋

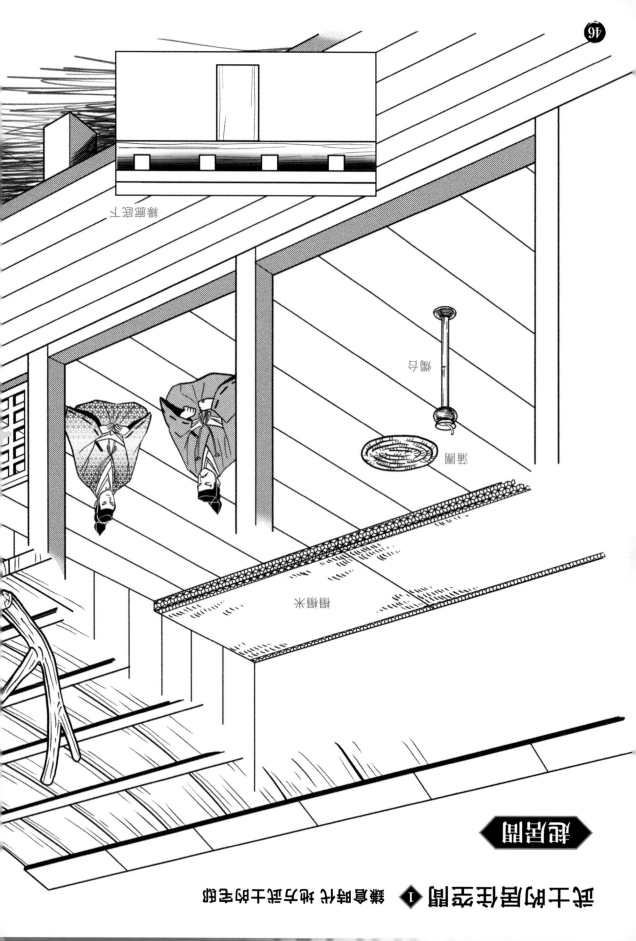

武士的居住空間 ❶ 鎌倉時代 神乃子武士的宅邸

鎌倉時代武士的宅邸，起居間設置在主屋。主屋屋頂的前端部分往外超出建築物。屋柱的底部不設置礎石，現在稱這種建築工法為「掘建柱」。

從母屋往外延伸出來的屋簷，在夏天能夠遮陽，防止屋內受到日光直射。因為採取開放式設計，雖然冬天應該很冷，夏天則意外地舒適宜人。起居間鋪設木地板，在內側放置榻榻米。室內外分界的牆壁設置上下兩層的格子窗，稱為「蔀戶」。上半部可以往外翻開通風、下半部則是拆卸式。廚房設置在與主屋鄰接的別棟。內部設置地爐，用來烹煮食材。如果要切割大型食材，會使用筷子當作叉子來固定食材。

蔀戶（利用木勾固定）

蔀戶
（裝卸式，
能夠自由拆卸）

廚房

插圖：永岩武洋

繪製武士彩圖的技巧 ❶

❶

先決定構圖與基礎用色，繪製色彩草稿。

❷

利用色彩草稿繪製線稿。把頭髮、服裝飾品、肌膚分成不同圖層，以便後續作業。

❸

在色彩草稿加上和服的紋樣。依照顏色種類分別製作圖層。

❹

意識到光源方向，使用噴槍功能塗上漸層色，增加圖像的立體感。

❺

使用水彩筆刷，選擇同色系的顏色來塗抹陰影處。記得注意光源方向。

❻

再疊上一層深色陰影。在陰影最暗的地方，加上灰色作為反光色。適度補上不足的顏色。確認全體構圖的平衡感，最後補上亮處就完成角色繪製。

描繪背景。因為主題是「平安～鎌倉的武士」，所以就以屏風畫作為描繪的參考意象。

於收尾階段建立粗線條圖層加強對比，營造角色的立體感。調整顏色的濃淡度，讓全體色調保持一致。

<div style="text-align: right">

第
一
章

平
安
時
代
末
期
～
鎌
倉
時
代

</div>

小記

主題是「平安～鎌倉的武士」，這次採取了簡潔的構圖。這裡只要能掌握烏帽子的戴法、太刀的佩戴法、服裝與飾品的設計與穿戴法，就能創造出千變萬化的構圖。因為還能擴展設計的視野，學會這些細節能帶來許多好處。

作業環境 Windows 10 Home Intel Core i7-9700U CPU 3.00GHz 3.00GHz 32.00GB　使用軟體 CLIP STUDIO EX/Adobe Photoshop CC　繪圖器材 Cintiq companion hybrid

成為正式禮服的直垂
與變化款式的登場

隨著日本第一個武家政權‧鎌倉幕府的誕生，不僅武士的地位提高，武士穿的直垂地位也水漲船高。

鎌倉幕府滅亡之後，緊接而來的**南北朝時代流行的是「婆沙羅」樣式**。鎌倉時代後期，人們使用了經由寺院從宋朝引入、名為「金襴緞子」的一種混織金絲的布料，以及在布料上貼上金箔的印金（摺箔）等技法。這種華麗的服裝，不再遵守傳統服裝禮儀講求的時間、地點、場合大三元素，成為象徵戰亂時代的服裝。

講述室町幕府施政方針的《建武式目》曾提到「近日以婆沙羅為名，一昧追求華奢、綾羅綢緞（中略），可謂瘋癲之舉。富者以爭相誇示華美為榮，貧者以衣著樸素為恥。風俗凋敝無以復加，理應嚴格制止」。可以窺見當代的人認為過於華麗奢侈，會違反風俗秩序。

話雖如此，但是幕府重臣‧佐佐木道譽也被稱為婆沙羅大名，表示婆沙羅確實是南北朝時代的象徵。

時代從南北朝時代進入室町時代，重新建構出以幕府將軍家（足利氏的一門與族人）為頂點的階級秩序。接著，隨著武家故實[1]的發展，直垂成為正式禮服，只有守護、管領這些上級武士才能穿著。被定位為正式禮服的直垂，布料改用絹布，用來束緊下擺的括緒則採用籠括。(P.17)。

相對於直垂成為少數上級貴族才能穿的禮服，**「大紋直垂（後續簡稱為大紋）」(P.62)**、**「素襖直垂（後續簡稱素襖）」(P.84)** 這類在服飾史上被稱為**「直垂系服裝」**的變化款式也隨之登場。

大紋原本可說是一般武士值勤時的服裝，人們將主君的家紋大大地描繪在衣服上，因而得名 (P.62)。例如守護階層的武士穿直垂，隨侍則穿繪有主君家紋的大

紋。

但上級武士也會將它做為半正式禮服，而且進入戰國時代後也被視為禮服來使用。

像是毛利元就的肖像畫，畫著他穿著繪有毛利家紋「一文字三星」的大紋。

這時候的大紋與直垂，下半身習慣搭配大口袴。但在此時大口袴也產生變化，裏層改用密織的絹布「精好」[2]，表層則是更細緻的絹布「大精好」並且上漿，讓後腰

大紋直垂

※1 武家應遵守的法令與儀式守則
※2 絹布的一種。利用提升布料精線密度的技法，強化絹布的織紋與厚實感。

部的線條能夠更明顯。這種變化型的大口袴稱為「後腰大口」或是「後張大腰」。順道一提，《建武式目》原本禁止武士使用精好。

另一方面，**素襖則是作為日常服裝或下級武士的禮服**，或是下級武士的禮服。話雖如此，進入戰國時代以後，素襖也成為正式禮服。例如明智光秀的肖像，或是長期以來被誤認為是武田信玄、但其實是戰國時代能登畠山氏當主（姓名不詳）的肖像畫，描繪的都是素襖。單純從肖像畫來看，素襖不搭配大口袴，也不會將衣服上漿。素襖從戰國時代的後半期開始加上腰板，就像是現代的和服袴。

隨著素襖在室町時代逐漸普及，另外又演變出「小素襖」這種變化形態。小素襖是窄袖口的上衣，搭配長度比較短的小袴。主要是下級武士的穿著。但是大紋跟素襖的括紐，原本是用來束緊衣襬，後來都變成裝飾品。反而導致武士沒辦法用括紐綁緊袖口、也沒辦法把袴固定在腿上。為了讓行動更靈活，武士喜歡袖口較窄的衣服，搭配長度較短的袴。為了不要讓衣袖干擾活動，甚至把素襖或是小素襖的兩片衣袖，打結固定在背後。

室町幕府的申次眾（負責聯繫大名的職務）故實書《長祿二年以來申次記》記載。戰國時代初期永正6年（1509）正月元旦，擔任御部屋眾的幕府中下級官僚穿著小素襖出席。正月二日，幕府將軍與御供眾這些上級武士穿著「裏打」（有絹布裏層的直垂），走眾（徒步的警衛部隊）則穿著小素襖。成為武士服裝的範例。

室町時代的後半期（或者該說是戰國時代初期），烏帽子（P.18）的造型也產生變化。武士的烏帽子，從原本的立烏帽子轉變為折烏帽子（侍烏帽子）。日本的男子，自古以來就有羞於讓人看見頭頂的風俗。例如在平安時代的繪卷物中就能看到畫著戴烏帽子睡覺的圖像。

「應仁之亂」結束後，武士在私人場合開始不戴烏帽子。後來連露頂姿（無帽）都成了理所當然的事情。

在描繪京都城鎮風貌的多版《洛中洛外圖屏風》之中，由國立歷史民俗博物館收藏的「歷博甲本」被認為是1500年代前半期的創作。裡面就畫出了剛好從烏帽子打扮移轉到露頂姿的時期。

最後烏帽子喪失了帽子原本的功能，逐漸轉型成為儀式性的禮帽。

室町時代後半到戰國時代，也就是相當於中世末期轉變為近世的開端期間，可說是能稱之為古代末期的一大變革期（時代區分的名稱也因此變化）。露頂姿應該就是代表性的事例之一吧。同時，說是武士配件也不為過的直垂也被廢止，新的裝束隨即應運而生。

狩獵的裝束

綾藺笠

左手持弓

空穗

射籠手

行縢
(P.53)

射籠手

籠手的功能是防止射箭時被弓弦勾住，相當於大鎧
左手的籠手。使用唐錦等奢華的布料製作。

綾藺笠

髮髻
收在這裡

用綾織※的藺草笠，內側包覆皮革，在周圍捲上藍
韋或赤韋的帶子，或是讓帶子作為裝飾垂掛。不只
用在狩獵，也用在流鏑馬或旅行。

※又稱為斜文織。調整布料經緯線的比例，讓布料產生斜狀紋路的效果。

狩獵不僅限於運動或是娛樂，作為戰鬥訓練也是很重要的一環（也有堪稱演習的大規模狩獵）。狩獵的服裝是鎧直垂，搭配綾藺笠、射籠手、行縢。兼具宗教儀式與軍事訓練的流鏑馬，也是穿這套服裝。外出旅行時也會使用綾藺笠與行縢。

行縢

正面 綁在腰際 **背面**

固定在
大腿內側

行縢原本的用途，是防止袴被沾濕。材質使用鹿的夏季毛皮。隨著武士流行「婆沙羅」、「傾奇者」這類誇張炫耀的風格，也有人使用進口的虎皮或豹皮來製作。

固定在大腿內側

空穗

空間無法
放太多箭

將箭矢
收在裡面

能夠
收納弓弦

空穗跟箙都是收納箭的容器。雖然空穗的容量比箙少，但是具有防潮的效果。到了戰國時代，武士也會在行軍打仗時使用空穗，箙則多用於狩獵。獵裝搭配箙也不算稀奇。

尻鞘（P.67）
使用熊皮或鹿皮
來保護刀鞘

馬鞍

馬鞍為木製品。乘坐的部位稱為居木「鞍坐」，用來連接木製的前輪（前鞍橋）與後輪（後鞍橋）。行軍用的馬鞍（軍陣鞍）的居木較低，騎乘時能把重心放低來保持穩定。

韉

切付

肌付

鋪在馬鞍底下的皮革製馬具，避免馬鞍直接碰撞馬背。由切付（上）與肌付（下）兩塊皮革組成。

障泥

顧名思義，是用來防止泥濘的馬具，相當於汽車的擋泥板。因為要藉由夾起雙腿來控制馬匹，所以也有人不使用障泥。

鞦（鞦帶）

馬尾穿過空隙處

將馬鞍的後輪繫在馬臀，用來穩定馬鞍的繩子。為了固定住馬鞍，還會使用腹帶（如 P.55 的圖示）。腹帶的前端綁在馬鞍的前輪。

鐙

相較於世界通用的圓環造型馬鐙，日本馬鐙的造型特殊，稱為「舌長鐙」。能夠維持騎乘的穩定感，落馬的時候也能把腳板順勢抽出馬鐙來確保安全。使用力韋固定在馬鞍下方。

日本的在來馬※，體型相當於現代分類的迷你馬，但與迷你馬分屬不同馬種。依照軍記物記載，馬的肩高（從前腳到肩胛骨）據說在 139cm～160cm 之間。體型跟中古世紀歐洲中部主要供騎兵使用的戰馬‧諾里克馬相當。雖然奔馳的速度較慢，但是耐力跟穿越山地的能力很優秀。因為沒有採取去勢手術，馬的脾氣非常暴躁。當時還沒有馬蹄鐵的技術，但是日本在來馬的馬蹄既硬又小巧靈活。雖然體型嬌小，不過具備了戰馬的優良素質。

面懸（絡頭）

將馬轡固定在
馬首的帶子。
以帶子的前端
連接馬轡。

腹帶
將馬鞍固定在馬身

力韋

手網（韁繩）

胸懸（攀胸）
使用胸懸與鞦
來固定住馬鞍

轡

將手網
穿過這裡。

嚼（口銜）

騎馬武士藉由拉動手網，透過馬口中的嚼來指揮馬匹。可以說是最重要的馬具。

在時代劇裡面登場的馬是純種馬。日本的在來馬被歸類在迷你馬，體型比較矮胖

※ 相較於明治時代才引進養殖的純種馬，原有的日本馬稱為在來馬。

三物俱全的具足 ※1

為了配合白刃戰
而改為筋兜

吹返的角度更平貼

因為箭的威力
增強，加上白
刃戰的頻率增
加，增添了保
護要害的喉輪

為了對應白刃戰，鞍的弧
度變得平緩，保留空間讓
臂膀更靈活（下圖）

杏葉 ※2 的
位置從肩膀
移到胸前

草摺
增加到八片

「鞍」的弧度產生變化。此時主流
的「笠鞍」，比上個世代更往外平
張且降低高度。因為弓箭的威力增
強，所以藉此防禦呈拋物線角度落
下的遠程箭雨。此外因應白刃戰中
手臂動作的增加，也被認為是改良
的原因之一。

開始穿著佩楯。
插圖是伊予佩楯

大立舉脛當。
加上防護膝蓋的部分

※1 具足原本是佛教用語，表示具備滿足。後來成為鎧甲的別稱。
※2 原本是馬具的配件。從南北朝時代開始，成為垂掛在胸前來遮蓋鎧甲高鈕的用具。

從南北朝時代到室町時代，鎧甲開始普及化。原本用來對應騎射戰的大鎧逐漸淘汰。胴丸與腹卷（如下圖）搭配頭盔與大袖，再加上防禦大腿要害的佩楯，這套組合成為主流。被稱為是「三物俱全的具足」。

頭盔與肩膀之間
保留更多空間，
讓臂膀靈活轉動

上級武士流行把籠手穿
在直垂的衣袖裡面

利用背板，
遮掩鎧甲背後的空隙

太刀

星兜

阿古陀形

演變為戰國時代的日根野越中形

頭盔的內部加上緩衝材（P.95）。此外，原本是使用鉚釘來連結頭盔鐵片，改成反折頭盔鐵片前端來連接的「筋兜」※。頭盔的造型也從平安、鎌倉時代流行的星兜，轉變為輕量化，並且能夠減緩衝擊力的「阿古陀形」兜。

第二章
南北朝時代～室町時代中期

※ 外露在頭盔表面的鉚釘頭，雅稱為星。反折的頭盔鐵片前端呈現條狀，雅稱為筋。

穿著三物俱全具足在馬上揮舞薙刀的武士

◆ 轉變為馬上白刃戰

從南北朝時代跨到室町時代時登場的戰鬥方式，是採用長武器（薙刀、大太刀、長卷）的馬上白刃戰。早期使用太刀進行馬上白刃戰，會因為武器長度的限制，在右方產生死角。

改用雙手都能揮舞的長武器，就能對應來自右側的敵人。右圖是使用薙刀迎擊右側敵人的模樣。

南北朝時代鎧甲形狀的變化

脇楯變得更細且小

腹部呈現圓弧形
並在腰部收攏

雖然說「大鎧遭到淘汰」，但是上級武士仍然會穿著大鎧。不過外型也變更為重視泛用性的款式。為了對應徒步的需求，將鎧甲的腰部往內收攏，就能利用腰部的力量來分擔大鎧的重量。將腰部的草摺分成兩塊，並在兩端向內側彎曲，讓步行作戰更輕便。

➡鎧甲的名稱請見 P.56

草摺一分為二。使用佩楯來保護大腿

◆ 籠手的變化

由於戰爭從騎射戰，轉變為白刃戰與斬擊戰，籠手也產生了顯著的變化。原本只是下級步卒使用的「諸籠手」著裝形式，就連騎馬武士也開始使用。此外籠手本身也轉變為鎖鏈與細鐵片組成的「篠籠手」。

<div style="float:right">

第二章
南北朝時代～室町時代中期

</div>

篠籠手

將名為「篠」、呈現隆起狀的細長鐵板，使用合頁與針縫固定在籠手的布料。到了室町時代晚期，篠籠手逐漸高級化。

篠

僅僅蓋住手背的簡易款式

諸籠手

在弓箭戰的時代，只有左臂才會穿籠手。為了對應斬擊戰，武士雙手都穿籠手。

籠手的領子跟和服相反。籠手是右壓左。

五本指篠籠手。
利用鎖鏈來連結
拇指、手背護具的「摘手甲」。

佩楯

引上緒

隨著白刃戰的發達，
開始穿戴保護大腿動脈的佩楯。

佩楯

喉輪

保護喉嚨到胸口的護具，又稱為曲輪。

月形

蝙蝠付韋

伏組

兩層
小札板※
組成，自然
垂在胸前

第二層小札板的橫幅較窄

腹卷的穿著法

雖然鎧甲的外觀有很大的變化，但是穿著方式跟前一個時代流行的大鎧差不多。只有髮髻固定在頭盔的方法、兜緒的位置增加到 3 ～ 4 處、打結固定的方法等有所不同。無論是脛當或是籠手，一律要從左邊開始穿著，這是為了萬一在著裝時遭到敵人襲擊，也能隨時空出右手迎戰。這就是武士常在戰場的覺悟，也是武士的禮法。

❶ 穿著直垂袴。

❷ 從左腿開始穿著脛當。

❸ 先從左手開始穿籠手。拿武器的右手隨後再穿，動作才能更俐落。

❹ 將鎧甲靠在左肩，先讓右手穿過胴甲，像是揹負東西那樣穿上鎧甲。

❺ 束緊腰帶。不要把鎧甲的重量放在肩膀，而是用腰部的力量來支撐。

7 佩帶太刀。

6 插上腰刀。

完成

8 綁緊頭盔。

追加裝備・母衣

母衣是防具的一種，有些武士會穿著母衣。把母衣固定在鎧甲的上下緣，騎馬疾馳的時候就會迎風鼓起。母衣只需要一塊布幔就能完成，多少具備防箭的功效。

到了戰國時代，發展出內部以竹條與鯨鬚組成、膨起的球形母衣。因為在戰場上很醒目，通常是使番（負責聯絡軍令的將士）或是馬迴眾（親衛隊）使用。

在 9 個地方
裝飾家紋

正面

均等

背面

與直垂不同。袖的布幅※均等，而且裝飾家
紋。

室町時代奠定了武家禮儀的規則，直垂自此
主要成為上級武士的服裝，與此同時大紋（大
紋直垂）登場了。這款可以說是下級武士的
工作服裝，在 9 個地方裝飾主君的家紋，又
被稱為「布直垂」。

露先

※ 袖是兩塊布料組成，布料的寬度稱為布幅。直垂是一幅半，大紋則是兩幅。

袴

大紋的袴。基本形狀跟直垂相同。使用白色的腰紐，在正面與左右側裝飾主君的家紋。

源自直垂的服裝，
以麻布製作而成。
並且發展出更簡化的素襖。

大紋在室町時代屬於下級武士的服裝，所以會裝飾主君的家紋。

大紋後側的模樣。從背後也能清楚看見家紋。時代進入戰國時代，大紋的地位提昇，成為等同於禮服的正式服裝。所以戰國時代的大紋就變成裝飾自家的家紋（請參考P.105 小專欄「毛利元就的畫像」）。袖口與下擺的露先完全變成裝飾品。不像直垂的露先具有束緊衣物的功能。

太刀的佩帶法

扛著薙刀、南北朝時代到室町時代的典型武士形象。頭戴筋兜,穿著篠籠手或是諸籠手(P.59),腳上綁著連膝蓋都保護周全的立舉脛當,身穿大袖以及佩楯。利用腰力支撐大鎧或是腹卷的重量。使用上帶來綁緊鎧甲。

肩扛薙刀

太刀的彎幅方向

佩帶太刀的時候,刀身的彎幅朝下。刀柄的位置略低,刀鞘則往上方彎曲。

上帶

武士使用太刀緒,將太刀固定在腰間,此時刀刃的方向朝下。左圖插畫裡的太刀的尾端(鐺)略往上揚來顯示武威。不過實際佩帶太刀的時候,大多是與刀柄高度保持水平。

腰刀

弦卷掛在刀鞘上方

武士持弓的時候，會將預備的弓弦放入「弦卷」並掛在腰上。屬於弓的附屬品之一。

這時弦卷會掛在太刀的刀鞘上方。從以騎射戰為主的平安時代開始就是這樣的佩帶法。

◆ 不要讓刀鞘撞到戰馬

拔出太刀之後，刀鞘會因為重量失去平衡而往下沉。如果刀鞘下沉幅度太大，不但會撞到戰馬，甚至還可能妨礙戰馬奔跑。所以武士佩帶太刀騎馬的時候，拔刀後要重新將刀鞘的位置往上調整才行。

刀鞘

如果像打刀那樣把刀插在腰帶上，刀鞘就會撞到戰馬

第二章

南北朝時代～室町時代中期

大太刀

從南北朝時代到室町時代,流行大太刀、長卷、中卷之類的大型斬擊兵器。顧名思義,大太刀是一種大尺寸的太刀。通常是背在背上,或是命隨從手持大太刀隨行上戰場。

160cm

也有超過 2m 的情況

大太刀

刀身約 90cm

全長
180～210cm

長卷

長卷可以說是刀刃加長的薙刀。從下級步卒到上級武士,各階層武士都使用

中卷

中卷是介於薙刀與長卷之間的武器。因為刀刃太長不方便使用,所以將藤條等物品捲在刀刃上來應急。使用中卷的時候,必須花心思來維持武器的平衡。

太刀

這個時代流行使用平紐（平繩）或是革紐（皮革繩），在刀柄上綁出「柄卷」。刀鞘上有用來固定太刀的足金物（讓革紐穿過的金屬件），並且向後再多繞幾圈柄卷。

柄卷

柄卷

足金物

刀身彎幅的變化

腰反

鳥居反

跟平安時代的太刀相比，刀身更長、形狀也從刀柄處開始彎曲的腰反，轉變為彎幅平衡的鳥居反※。造型可以說更適合斬擊。

大型的太刀通常有兩個目釘。為了固定又長又重的刀身，所以增加1個目釘。

目釘穴

刀鞘的變化

正面

背面　使用山豬、熊、鹿的毛皮

上級武士佩帶太刀，會在刀鞘裝飾「尻鞘」。大概是在這個時代開始流行，據說是為了緩和刀鞘撞到戰馬的衝擊力，不過實際上就是裝飾用。直到戰國時代都受到武將愛用。

※ 又稱中反。因為彎幅像是鳥居的橫木一樣而得名。

打刀

從鎌倉時代中期開始，腰刀的長度增長
而出現「打刀」。隨著打刀的長度越來
越長（刀身約 70cm），打刀開始普及並
且取代太刀。

講到江戶時代的武士，總是隨身佩帶長
的打刀（大刀）以及短的脇差（小刀）。
這種組合又被稱為是「二本差」。

笄
在刀鞘的另一邊，
插入名為小柄的小刀。

目釘穴

有時會將太刀磨短，作為打刀使用

斷面

有樋　　　　　　　無樋

例如 P.66 的大太刀，在刀身上鑿有名為樋的溝槽。
這是用來減輕刀身重量，並且減少斬擊時產生的摩
擦。

薙刀

刀刃的尺寸
70～100cm 左右

塗上黑漆的合口式刀鞘

在平安時代，薙刀主要是僧兵或是徒步士卒的武器。到了這個時代，就連騎馬的上級武士也開始使用薙刀。即便如此，它還是標準配備武器，步卒也廣泛使用。

肩扛

刀柄的尺寸
120～150cm 左右

薙刀如同其日文漢字的意義，是「橫掃殺敵」的兵器。因為是長柄武器，能跟敵人保持距離搶佔優勢。

越是高階武士的薙刀，對刀柄也越講究。有些薙刀的刀刃下緣不會搭配刀鍔。

蛭卷
為了防止刀柄斷裂，卷上麻或藤再上漆固定。或是使用銀、銅等金屬做固定。

打刀的拔刀術與架式

彎幅的方向

打刀通常是將刀刃朝上，插在腰帶的間隙。在危急的時刻，能夠比太刀更迅速拔出刀鞘。打刀能從步卒擴散到各階層，主要的理由就是優越的機動性。

便於拔刀出鞘

只要將刀鞘往後拉就能拔刀。不用扭轉身體也沒問題

拔刀的瞬間就能斬殺敵人

朝著敵人拔出打刀，刀身軌跡就會劃過敵人的臉到頭部等要害。江戶時代的「居合道」把這個優點發揮得淋漓盡致。

背負大太刀的方法

背在左肩才正確

將刀背在背上的時候，刀柄應該靠在左肩上，但是時代劇經常跟實際情況相反。因為武士通常是用右手拔刀，如果是刀身較短的刀，熟練的武士也能用右肩扛刀，並且用右手拔刀出鞘。

刀鞘往上抬，扛在肩上

往前拔刀

大太刀拔刀的時候，會像右圖這樣將刀鞘往上抬並扛在肩上。或是抓住刀鞘的鐺（刀鞘尾端）往上抬起，讓刀鞘保持水平之後，再將身體略往前傾，就能更快拔出大太刀。

從鎌倉時代末期開始,弓的竹材比例提高,藉此加強弓
的彈射力,並且大幅提高殺傷力。導致步卒的遠距離射
擊戰越來越盛行。

當時的箭術與現代弓道不同,通常會將身體稍微前傾來
射箭。射出箭矢之後,弓會因為慣性往反方向轉,這種
情況稱為「弓返」。

比鎌倉時代的
弓更有彈性。

身體向前傾

弓的斷面

竹四枚打弓

全部都是竹材

四方竹弓

中心是木材,其餘為竹材

使用矢母衣
來覆蓋箙

四方竹弓的彈性,比古早的三方竹弓更好。因此射手得將身
體向前傾,增加手腕的活動範圍。

弓弦張得越開威力就越強。因此地位較高的上級武士，在遠程射擊的時候，會脫下頭盔避免妨礙射箭。在特殊情況下，武士甚至會解開鎧甲的高紐，軍記物《太平記》就曾描寫這種情況（右下圖）。

弓身向後彎曲

因為增加竹材，
弓的張力增強，
要花更大的力氣拉弓

脫下頭盔
更方便拉弓

菱烏帽子

太刀

身體稍向前傾

解開鎧甲右肩的
高紐，增加右肩
的活動範圍。

武士流行的紋樣 ❷

隨著武家文化的繁盛，來自南宋的外來技術日漸在地化，奠定了和風紋樣。這些紋樣跨越時代，長久以來都受到人們愛用。

雪輪

遠山

七寶繫

露草

從鎌倉時代後期開始，中國最新的染織技術藉由禪宗傳入日本。在南北朝時代至室町時代之間開花結果。

前文曾經提到的「金襴」、「印金」的染織技術。金襴是把金箔貼在薄紙，切成細條捲成絲線之後，織進絹布的技術。在平安時代僅見於少數的進口衣料，日本直到南北朝時代至室町時代才能自產。印金則是用防染糊把金箔或銀箔黏在絹布的技術，又稱為摺箔。

關於服飾的紋樣，除了貴族自古以來使用的紋樣之外，此時也發展出許多具有獨創性的和風紋樣。但是這些紋樣，通常用在赤色系（紅花、茜）以外的顏色。因為赤色系的顏色，需要花很長的時間反覆染色，而當時盛行的型染※1工藝所使用的防染糊，無法處理長時間的染色。

● 雪輪

象徵豐收的吉祥紋樣，又稱為「雪華」。如左上圖所示，是大小雪輪重疊在一起的模樣。也有單一個雪輪，或是只描繪輪廓線的表現法。

● 遠山

顧名思義，這是描畫雲霞繚繞的遠山景色。這個紋樣的歷史悠久，早在《源氏物語繪卷》就出現過。

● 七寶繫

有職紋樣的一種。這是將許多輪違紋※2連接起來的紋樣。多用在織品。

● 露草

既寫實又代表當代流行的紋樣。高級衣物會使用多種染劑，或用刺繡來表現。當然也用於單色的型染。

※1 利用型紙與防染糊的技法。用防染糊蓋住不想染色的部位，染色完成後再洗掉。
※2 兩個以上的圈圈交疊的紋樣。

足利將軍的流行品味
室町時代武士的穿搭風格為何？

室町幕府的足利將軍，或是隨侍將軍的武士，他們都穿著什麼樣的服飾呢？

室町幕府前期的軍記物《明德記》記載「第三代將軍足利義滿，頭戴立烏帽子、身穿漿製的絹質直垂。隨行的武士頭戴折烏帽子，搭配上下成套的素襖與袴」。因為足利義滿推行日明貿易，使得許多來自中國的唐織物傳入日本。這些高級的舶來品被珍而重之，僅限於上流階層使用。

足利義滿的兒子‧第四代將軍足利義持有留下一幅身穿直衣的肖像畫。足利義持官拜內大臣後，據說他「穿著公家體系的服飾，參與朝廷儀式」。關於足利義持的喪禮，記載「尚未出家的武士穿著染直垂，出家的武士穿著立直垂」。

右圖是第六代將軍足利義教，他是義持的弟弟。因為足利義教被遴選為將軍的時候，因為當時還是僧人，頭上沒有毛髮也不能戴烏帽子。所以延後一年才舉辦武士的元服儀式。他在 38 歲元服，當時「身穿白襖狩衣，濃紫色指貫」。據說這套服飾的顏色，跟他的父親足利義滿元服的服裝一模一樣。

因為室町時代注重禮儀格式，規定許多名為故實※的規範。成書於大永 8 年（1528）的武家故實書《宗武大艸紙》之中記載武士服飾的規範。三月能穿著袷衣搭配薄小袖，四月朔日開始只能穿袷衣，規定了每個季節應該穿著的服裝。

婚禮服裝也有故實規範。第十代將軍足利義稙的時代，擔任政所執事的伊勢貞陸撰寫《嫁入記》與《迎娶之事》，規定新郎應穿著裝飾舞鶴紋的素襖袴。

最後是關於武士的喪服。室町時代的喪服是白布直垂，與公家相同。在鎌倉時代還是薄墨色，推測到了室町時代才改為白色。

文：鷹橋 忍

↑室町幕府第六代將軍‧足利義教。室町時代確立了以足利將軍為頂點的武家序列與禮儀。這幅將軍肖像也表現了這樣的概念。頭戴折烏帽子，搭配武家基本服裝的直垂。原本的肖像畫上面的白色部分，帶有茶色的染痕，推測很有可能是鶉色的直垂。

足利義教原本出家為僧，後來靠抽籤當上了將軍。他實行高壓獨裁統治，留下「萬民恐怖」的惡評。最後遭到播磨守護‧赤松滿祐暗殺身亡，終其一生都是個充滿話題的人物。

插畫：樋口隆晴

※ 當代的儀式、行為、服裝等規範。

室町時代～戰國時代中期
守護、有力國人、國眾的宅邸

室町時代發展出名為「會所建築」的新型態建築風格。依照室町時代的禮儀規範，在會所與主殿舉辦儀式與祭祀。

日常居室

會所

州濱
（模擬沙洲）

池

※1 利用挖掘壕溝的泥土，堆疊夯實成堤防。
※2 城郭與曲輪的日文發音相同。
※3 用竹子或木頭搭骨架，在外層塗上泥土的圍牆。
※4 書院是兼具書齋與起居室的空間，是武家建築的主流風格。

從室町時代中期後到戰國時代，上級武士仿照京都的幕府將軍府邸來興建自宅。一般稱為「會所建築」。

插圖是戰國時代後期的武士宅邸，周圍配置壕溝，並且築起土壘[※1]。雖然一般稱之為「居館」，實際上視為主體是單郭（1個曲輪[※2]）的城池也不為過。而這種形式的宅邸也會存在於戰國大名或有力國眾等規模相對較大的居城一角。

在室町時代到戰國時代初期，這類宅邸沒那麼重視防禦力。例如長野縣北部的「高梨氏館」，一開始只有修建築地塀[※3]（現存的遺址，外圍則有壕溝跟土壘）。武田信玄赫赫有名的根據地「躑躅崎館」，最早只是一座單純的方形宅邸，四周圍繞一圈壕溝。

在宅邸境內，有舉辦儀式與祭祀的「公領域」，以及日常生活的「私領域」。在公領域的範圍裡面，又有依照身分位階舉辦儀式的「主殿」，以及沒有位階的基層武士能進出的「會所」。主殿跟會所都會設置床之間（壁龕），擺設包含舶來品在內的器具。這些器具稱為「威信財」。

另外，武士家中當主的起居空間則設置書院[※4]。書院在戰國時代末期到文祿慶長年間蓬勃發展，到了江戶時代，發展成為武家建築典範的「書院建築」。

裏門

倉庫

宗教設施

妻妾的住處

廚房

倉庫

中門廊

哨所

主殿

常之門
（板葺屋頂的棟門[※5]）

正規之門
（板葺屋頂的揚土門[※6]，只在儀式的時候使用）

馬殿

馬場

壕溝

土壘

插圖：永岩武洋

※5 門柱後方沒有加設支撐柱的簡易城門。
※6 原本是指屋頂有鋪設泥土的正式城門，後來多改為木板屋頂。

武士的居住空間 ② 室町時代～戰國時代中期 守護、有力國人、國眾的宅邸

主殿建築

柿葺／檜皮葺

板瓦

雨溝（石砌）

　插圖描繪「主殿」的外觀。這是室町時代到戰國時代中期，身分位階較高的武士、貴族的宅邸境內的主要建築物。大多數的主殿與相當於現代玄關的中門廊相連。屋頂則用大多採用柿葺（用薄木片堆疊鋪設的屋頂）或是檜皮葺（用檜木的樹皮堆疊鋪設的屋頂）。牆壁採用土牆，設置引戶（木製拉門）或是障子（格子拉門）。因為這是儀式用的公領域，建築物會面對庭院。庭院的

設計充滿巧思，例如採用禪宗寺院為範本來興建。插圖描繪的是「枯山水」。還有在水池旁鋪設白砂的「州濱」，或是利用借景手法，讓宅邸外的遠山等自然景色盡收眼底。

78

庭院（枯山水）

進入戰國時代之後，城池的內部也會興建這種主殿。但是庭園的形狀，經常得遷就城郭地基形狀而變形，唯有主殿維持長方形。

插圖：永岩武洋

先決定人物的姿勢，粗略畫上服裝的款式與紋樣。為了方便後續微調，就算是草稿也要分圖層來畫。

依照草稿描繪線稿。仔細描繪細節，把線稿修乾淨。

依照草稿決定的顏色，描繪衣服的顏色跟紋樣。還在草圖階段，不需要太刻意勾勒細部。

從皮膚開始塗陰影。在上色的時候要考慮整體的光影效果。可以利用塗層混合模式功能來上陰影。

選擇適合的顏色修飾皮膚的線稿，增加人物的柔和感。皮膚以外的部分，也能用顏色修飾線稿的方法來增加柔和感。

整體上色。檢查有沒有漏塗、顏色溢出，修正所有在意的細節。

7	8

使用和紙的素材來變化氛圍。隨著插畫不同，會採用各式各樣的素材。因為這次是和風的插畫，所以選擇和紙。人物肌膚以外的部分都貼上素材。用圖層調整模式的 Divide 功能將不透明度調整得宜，這次設定為 65%。

畫完人物之後，接下來處理背景。這次使用流水意象的樸素花紋。為了不要讓背景跟人物混在一起，適度調整顏色讓人物更醒目。

小記

插圖的主題是南北朝時代～室町時代的武士。上級跟中級武士的服裝，會因為時代與階級而不同。雖然完全掌握服裝跟刀劍的所有細節是一件很困難的事，但還是要掌握基本知識再來繪圖才行。

作業環境 Windows 11 Pro Intel Core i7-9700 CPU 3.00GHz 3.00 GHz 32.0 GB　　使用軟體 CLIP STUDIO / Adobe PhotoshopCC　　繪圖器材 Wacom Cintiq 22

肩衣的盛行

如果委託插畫家畫武士，通常會畫江戶時代武士昇殿觀見，也就是所謂的「裃裝」武士。現在講到武士的符號，大多都是這個形象。**裃裝的原型稱為「肩衣袴」**。肩衣出現的年代，約莫是在關東戰國時代起點的享德之亂（享德3年〈1455〉～文明14年〈1483〉）。**到了戰國時代，肩衣袴的地位提昇到半正式禮服等級。**

歷史文獻首次記載肩衣袴，是成書於享德3年的《殿中以下年中行事》。書中描述了鎌倉公方‧足利成氏出陣時的服裝「……金襴御肩衣、小袴、御籠手……」。另外在公家‧東坊城和長的日記《和長卿記》延德3年（1490）9月9日記載「用於戰時之服」，可見肩衣原本是在軍營穿的軍服。從肩衣像是省略衣袖的素襖、大紋來推測，應該是被當作簡便的服裝吧。

這種簡便的服裝，理所當然地受到下級武士青睞。號稱是幕府御供眾[1]禮儀手冊的《御供眾故實》，在應仁之亂結束5年後的文明14年（1482）記載「不可穿著肩衣進出御所」，推測幕府難以忍受肩衣的流行。雖然素襖的括紐已經簡化成裝飾品，失去束緊衣袖或下擺的功能。但是肩衣搭配小袴的穿著非常輕便，儼然成為下級武士，甚至是中上級武士的勤務服裝（公務服裝）。

公家的鷲尾隆康，感嘆武士的服裝亂了規矩。在其日記《二水記》中，於大永7年（1572）7月7日寫下「違反紀律之舉，必將招來禍亂」。

即使是這樣，仍然不能阻止肩衣的潮流。與《二水記》年代相近的《洛中洛外圖屏風　歷博甲本》描繪武士穿著肩衣的模樣。上級武士穿著素襖，隨侍的下級武士穿著肩衣。就連高級武士，包含幕府管領[2]細川氏的有力族人，典廄家當主細川尹賢與他兒子，也就是最後一任管領的細川氏綱，全都穿著肩衣並且脫帽露頂。室町幕府第十二代將軍足利義晴，其子第十三代將軍足利義輝，也都喜好穿著肩衣。

《信長公記》記載織田信長跟岳父齋藤道三見面的情況。**織田信長的服裝**「褶線筆挺的肩衣袴，衣著可登大雅之堂」。**肩衣原本只是戰時的簡便服裝**，被描寫成「可登大雅之堂」，表示**已經進化成適合公開場合的正式服裝**。

隨著肩衣普及化，原本定位為襯衫一般的小袖也因此浮上檯面。

小袖被認為是現代和服的原型，在室町時代的後期蓬勃發展。14世紀也已經因為神職人員的關係而在京都的祇園八坂神社南側設立了小袖座，15世紀初期出現許多販賣小袖的商鋪。

也因為使用防染糊和型紙的型染、「辻之花」為代表的絞染、再加上各式各樣的刺繡、貼上金銀箔的褶箔技法，讓小袖成了華麗的存在。

素襖

※1 室町幕府非常注重身分階層。御供眾是將軍外出時，隨侍於將軍身邊的近臣。
※2 管領是僅次於幕府將軍的重臣，向來由斯波、細川、畠山三家擔任。

胴服與平袴

另一方面，**日後盛行的羽織的原型・胴服（又稱為十德）**也在此時登上時代的舞台。胴服既能夠當作日常服裝穿在小袖外側，也能在戰時套在鎧甲外。素襖的下襬不扎進袴裡面，而是隨意披在身上，這種所謂的邋遢的穿法演變成胴服。

除此之外，下半身的袴也跟著產生變化。比起原本的直垂袴，**人們選擇使用較窄較短的「平袴」來搭配當代流行的小袖**。到了江戶時代，平袴又衍生出好幾種變化，成為江戶武士代表性的衣著。

小袖

掛素襖

像是穿和服一樣，
將素襖的衣襟交疊

素襖的兩側與衣袖內側未縫合
（P.86～87）

刻意拉出兩條皺摺，
又稱為「整頓衣紋」

腰紐跟袴是
同一塊布料製成，
稱為「共裂」

蝙蝠
（男性的摺扇）

此時的脇差尺寸較大，
只比打刀短一些

「行為規範」立禮

腰略往內彎，雙手放在大腿上緣。有點像日本任俠的動作。

「安座」

注意安座跟盤坐不同。安座是將右腳置於前方，腳掌略朝上。若是面前有地位高的貴人，則不能把腳掌朝向對方。

素襖袴沒有腰板（末期例外），有別於現代的和服袴（P86～87）

後側有 1 條衣襬

背後拉出兩條兩條皺摺，又稱整頓衣紋

能夠看到脇差的尾端

胸紐
素襖的胸紐
用皮革製成

或是這樣

菊綴(素襖的菊綴
又稱為小露)

1 幅半
(後來改為 2 幅)

正面長度較長

腰部下緣

2 幅(2 片和服布料)

素襖採用麻布製
成,比棉布更堅
固。因為布料是
採用直線裁切,
善用直線來畫武
士服裝才能顯得
俐落帥氣。

背面則沒有菊綴(小露)

◆ 草鞋與草履

草鞋

乳
(繩環)

草鞋的前端
位於大拇指根部

從上往下看，
草鞋的前端會
被腳趾蓋住

> 打結的方法因人而異，也有
> 用兩條草繩固定在前端。用
> 在旅行或是勞動時。

六乳的草鞋　　　　四乳的草鞋

草履（緒太）

緒太的特徵是粗大的鼻
緒。草履是武士日常使用
的鞋子。造型像是現代的
人字拖。

草履（足半）

只墊著前腳掌的草鞋，類
似現代的健康拖鞋。主要
是下級武士等身分較低的
人使用。傳說織田信長，
經常命令隨從隨身攜帶足
半。

正面 下圖是素襖的袴，
構造跟肩衣袴、平袴大致相同。

股立(沒有縫合
的縫隙)
過去的股立
比現代長

相引
(布料縫合的地方)

腰紐

將袴的上緣，
像摺扇那樣折攏

襠
在褲襠的部分，
加上四角形布料
做補強

衣襞往下襬延伸展開，
有 5 條衣襞或 3 條衣襞之分

背面 有腰板或是
無腰板兩種

「直垂袴」跟「大紋袴」
沒有腰板。素襖跟肩衣
袴，在晚期追加腰板

「參考」明治～現代的和服袴

一定有腰板

股立較短

從江戶時代中期開始，
流行將衣襞往中央靠攏(寄襞)。

要注意股立的
開口形狀

幾乎看不到後腳跟

兩腳往外大幅跨開，
才會看到大腿內側

這邊會隆起，
因為袴的內側有腰帶結

從袖口幾乎沒辦法
看到內搭的小袖

武士安座的時候，
背後的衣襬會被拉開

袴的衣襬
被展開成1塊布的狀態，
呈現橫向皺褶

正面的3條衣襬
是展現氣勢

穿著掛素襖、袖襷、返股立的下級武士

◆ 掛素襖

素襖的下襬外露的簡便穿著，不適合公開場合的失禮穿法。後來發展出十德、胴服、陣羽織。

為主君持長槍
（槍刃包覆革製槍套）

蝙蝠（摺扇）

菊綴（小露）

素襖的正面布料較長

袴的下襬摺成
「返股立」（P.91 右圖），
讓行動更靈活

古代的日本人不會羞於露出小腿

◆ 小素襖　隨從穿著的輕便素襖

袖子的袖幅比
素襖更窄，
又稱為袖細

一般素襖的
袖幅寬度

隨從的其他穿著法

袖襷

為了方便活動，把普
通素襖的袖子，繞至
脖子後面打結固定。

返股立的折法

穿上小袖

穿上袴

從小袖的下襬
從袴口拉出來

像是要包住袴那樣，把
小袖的下襬往上拉，綁
或捲繞在袴的腰帶上

強拆房子的足輕。為了搭建戰場的
陣小屋,偷盜房屋的建材。

足輕大多來自下級武士或是武
家奉公人(半農半武士的地侍底
下,負責跑腿幹活的雜工),絕
對不是不懂戰爭的門外漢。

足輕的發展

室町時代中期,出現了名為足輕的雜兵。早在南北朝時
代,足輕就是戰場的輔助戰力。游擊戰的情況下稱為「野
伏」。但是應仁之亂以後的足輕,無論是成員組成或性格,
都跟南北朝時代的足輕截然不同。

根據室町時代的紀錄,據說,許多足輕不戴頭盔也沒有長
槍,是只拿著一把刀就殺入敵陣的亡命之徒。

應仁之亂期間,許多被稱為「武家奉公人」的半專業戰鬥成
員成為足輕。因為飢荒而逃出農村的流民,前往京都為武
士幹活、或是上戰場討生活。這些足輕除了失去工作的流
民之外,也有失去主君而淪落的下級武士。

足輕們組成部隊,受雇於東西兩軍或是各地的村落,為雇
主打仗。他們最後變成非正式的傭兵,成為戰國大名的戰
力。之後更是成為戰國時代不可或缺的步卒。

旗指物
因為戰國時代戰爭規模擴大，因此會用來辨別部隊與個人的標誌物。初期只有旗幟，後來發展出立體造型的旗指物。

此時的袖甲有毛引威、素掛威兩種

毛引威
作工繁複，
色彩非常華麗

素掛威
作工簡單，
適合大量生產

合多理（合當理）
用來固定旗指物的器物，有多種形狀。早期的鎧甲沒有，大多出現在安土桃山時代之後的鎧甲

合印
用來判斷敵我的標誌

受筒
待受

胴甲

室町末期～戰國時代
此時鎧甲的特徵是倒三角形

安土桃山～江戶初期
胴甲呈圓弧形。附有小鰭※

※ 鎧甲局部的防禦用具。用來保護肩膀與袖甲的繩結。

◆描繪武士的注意要點

頭顱的大小

頭頂有空隙

浮張

為了不讓頭盔直接貼在頭頂。頭盔內側縫上半圓形的布料或是皮革

頭盔包含鐵板與浮張(右上)的厚度。所以頭盔要畫得比頭大一圈才行。要是忽略這一點,頭盔的質感就會變得像棒球帽一樣輕薄。

好奇怪

上半身採取半身架式
(刻意把側面朝向前方)

壓低重心來支撐鎧甲的重量。雙腳站穩外八字,跟現代劍道或是西洋劍的架式不同

第三章
室町時代後期～戰國時代中期

具足下著。
雖然高級品採用絹布，但大部分使用麻或野葛纖維織
成。當時棉布還不普及，幾乎沒有使用。

安土桃山時代之後，
服裝設計受到南蠻文
化影響顯得更自由奔
放。（P.132）

小袴

脛巾（腳絆）

脛巾。捲在小腿保護腳的用品，旅行必備道具。安土桃山時代之前，經常發生脛當內側金
屬擦傷小腿的問題。因此發展出先綁脛巾，再穿脛當的習慣。

◆ 戰場的行為規範

跪座（大和座）

待命姿勢，腳趾的指尖抵住地面，隨時能夠起身行動。不同於正座的坐法

安座

在軍營會用右手握住太刀的鞘

安座時把刀放在右側是禮儀。因為武士得先用左手持刀，才能拔刀作戰

單膝跪地

與階級較高的人交談時，單膝跪地並低著頭稟報意見。避免把呼吸的氣息吹向對方

左邊開始

1 穿上褌（兜襠布）。

2 穿著具足下著。

3 穿著袴（例如小袴）。

4 穿上脛巾與草鞋。

5 綁上脛當。

6 腰纏佩楯。

佩楯

7 套上籠手與弓掛（手套）。
依照不同設計，有些籠手直接
連接在胴甲。

用橄欖繩
扣固定在
肩膀

如果脛當上有
縫龜甲金的立
舉（護膝），
通常是江戶時
代的產物

8 穿上胴甲。

98

⑨ 綁緊引合緒、繰締緒 ※。　　　　　　　　　　⑩ 綁上腰帶。　　⑪ 將脇差插進腰帶／太刀懸掛在腰際。

引合緒

在身體
右側打結

把後側壓
在前側再
打結固定

⑫ 戴上面頰。

面頰通常會附上
保護咽喉的喉輪

⑭ 完成。

⑬ 頭戴鉢卷與頭盔。
或是用沒有上漆的軟質烏帽子
(菱／梨子打烏帽子)代替鉢卷。

※ 將鎧甲綁緊在身上的紐帶

袖幅比現代的和服更短

小袖沒有「袂」的部分,袖擺呈現弧形,又稱為薙刀袖。袖口較窄。

衣袖與前身頃縫合在一起

小袖的衣襟有多種寬度。寬版衣襟約 12～14cm。也有類似現代和服的 5.5cm 衣襟。

衣襟的長度比現代的和服更長

身幅比現代和服更寬

「參考」江戶～現代的男性和服

衣襟較短

衣袖為四角形

身幅較窄

戰國～安土桃山時代(男性)

戰國～安土桃山時代（男性）

寬鬆感

衣袖的縫合處更接近手肘

下半身有皺摺

袖	袖	身頃
襟		

因為衣襟跟衣袖都取自同一塊布料。導致衣袖變短

「參考」江戶～現代（男性）

平滑感

衣襟的下緣延伸到臀部以下

襟與身幅很寬的原因

當時女性的正式坐姿是立膝坐姿。據說如果衣服寬度不夠，立膝坐姿的時候下擺會敞開露出腿部。

※ 和服包覆身體的部分稱為「身頃」，正面為「前身頃」、背面為「後身頃」

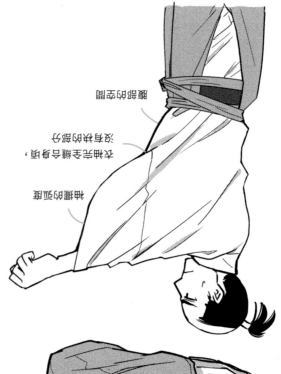

和圖〜基本的女用小袖

◆小袖的縫摺方向

 小袖的花紋與前襟種類

◆ 小袖的花紋

片身替

肩裾

不限於直線

這也是肩裾 →

總模樣（不規則花紋）

寄裂（拼布技法）

袖替

段替

穿在身上

段替（市松紋樣）

穿在身上

當時服裝的設計非常前衛！

隨著肩衣袴問世，小袖從原本的內搭衣物轉變成展示個性的服飾。在背後支撐這個風潮的，是全新的染色技術「絞染」。

花菱

霞

毘沙門龜甲

笹龍膽

　　武士的裝束從直垂轉變為肩衣，原本只是內搭的小袖也開始能被看見。與此同時，胴服、羽織也搭上這股風潮，成為日常穿著。無論是小袖或是胴服，都吹起了崇尚艷麗色彩的風潮。背後的推手就是創新的染色技術。

　　「絞染」這種新型態的染色技術，先將不想染上顏色的部分用絲線綁緊，因此可以將整塊布料長時間浸泡在染劑裡面。在此之前的防染糊會因為長時間浸泡染料導致防染糊失效。但是絞染就能搭配紅花、茜草，染出華麗的紋樣（小紋）或更具象的紋樣。不僅如此，絞染能夠染出更細緻醒目的紋樣、還能呈現出紋樣前端的漸層效果。也就是說，比起上一個時代，此時服飾紋樣的變化更大。

　　隨著絞染技術的發展，產生紋樣與色調都更大膽的「辻花染」※技巧。這種技術曾被稱為夢幻技法，直到近年才成功重現。

● 花菱
歷史悠久的武家紋樣，在戰國時代被廣泛使用，同時也是武田氏的家紋。

● 霞
象徵天氣的紋樣，自古以來受到愛用。經常混搭織法、刺繡、型染等技巧。

● 毘沙門龜甲
歷史悠久的龜甲紋的變化型。大多以織法來表現。因為形狀的靈感來自毘沙門天身上的鎧甲，因此冠上毘沙門的名字。

● 笹龍膽
具象紋的一種，自古就常被用在型染的直垂，同時也是河內源氏的家紋。

※ 不光是技法，奔放的花紋也稱為「辻花」。辻花染興盛於室町至戰國時代，同時結合許多技法。據說因為友禪染的崛起而失傳。

戰國武將的時尚
什麼才算是武士的洗鍊穿著？

講到穿著大紋的武將，最有名的就是毛利元就的肖像畫（右下圖），或是穿著素襖的淺井久政肖像畫。淺井久政是北近江（滋賀縣）的戰國大名，也是淺井長政的父親。久政的肖像畫描繪他頭戴折烏帽子，素襖上下成套，並用小紋染技法染上州濱[1]紋樣，讓人印象深刻。

越後的戰國大名上杉謙信，他的傳世服飾有極高的藝術品味。特別是相傳謙信穿著的金銀襴緞子等縫合胴服（收藏在上杉神社），真是讓人大開眼界。這件胴服用明帝國傳來的金襴、銀襴、緞子等高貴舶來布料縫合而成，嶄新大膽的風格宛如現代的拼布風服飾。色彩搭配也展現洗鍊的風格。

謙信的另一名勁敵，也就是建構小田原北條氏最盛期的北條家第三代當主北條氏康，他的肖像畫則是穿著瀟灑的直垂。畫中的北條氏康頭戴侍烏帽子，身穿白色的直垂。直垂的紋樣不是北條的家紋，而是赤色的仙鶴與綠青色的烏龜。從領口可以看到內搭的小袖，採用片身替設計。片身替是刻意在左右衣領採用不同顏色布料。據說是對流行敏銳的人愛用的款式。可見北條氏康不但擅長作戰，也是一個風流倜儻的人物。

立足在畿內的強豪三好長慶，他的肖像畫也是描繪身穿片身替的小袖。外搭的大紋，描繪足利將軍家賜予的桐紋。三好長慶曾經把室町幕府第十三代將軍足利義輝逐出京都，並且架空主君細川家，可以說是下剋上的代表人物之一。

被三好長慶逐出京都的足利義輝，他的肖像畫則是繪製夏服的透直垂。透直垂可能是採用紗羅（採用捩織[2]技法的輕薄絹布），上半身能透出內搭的小袖。足利義輝遭到三好三人眾襲擊，年僅30歲就死於非命。

文：鷹橋 忍

↑毛利元就肖像。服裝雖然是大紋，但是沒有描繪主君的家紋，而是描繪自家的「一文字三星」家紋。表現出戰國武將的氣概，宣示脫離固有秩序，自立自強的精神。毛利家的地位，原本只是國眾一揆的盟主。也許是這個緣故，讓他在服裝上特別彰顯自家的家紋。

插圖：樋口隆晴

※1 州濱是曲線組成的紋樣，描繪從空中俯瞰河口沙洲的寫意紋樣。
※2 捩織是紐捲布料經線的編織法，紐捲過的經線能夠透光。

室町時代～戰國時代中期
主殿內部

三幅一組的掛軸

插花

彩繪的杉戶

鋪設榻榻米

木製地板

榻榻米

主殿內部是屬於當主的空間，在此依照家中地位高低執行武家禮儀。通常分成兩塊區域，「上之間」全部鋪設榻榻米，「下之間」則是木地板。

當時還沒有唐紙[1]能裝飾拉門，所以主要使用杉木打造的杉戶（杉木拉門）來區分上之間與下之間。上之間的內側設置床之間（壁龕），擺設掛軸或是舶來品的花瓶、香爐。這些東西統稱為威信財，用來彰顯當主的財力。

主殿的側面圖如下圖。每根柱子的距離為 1 間[2]，柱與柱之間是拉門與土牆各半間的組合。另外柱子是架設在作為基礎的礎石上方。

花卉裝飾在舶來品的壺

香爐

床之間

濡緣 ※

主殿的側面圖

土牆

拉門（拉開之後則是格子門）

戰國時代宅邸的空間架構概念

日常空間	
（私領域）	（公領域）
會所	主殿

裏

表

插圖：永岩武洋

※1 用金泥彩繪的高級紙張。
※2 一間約為 1.8m。
※3 濡緣與緣廊不同。濡緣會受到風雨吹淋，緣廊外側還有遮風雨的拉門。

格子門

濡緣

對上級武士來說，宅邸的「會所」跟「主殿」都是重要的空間。會所的結構跟主殿大致相同。但會所大部分都是木製地板，或是只有上之間鋪設榻榻米。

武家禮儀奠定於室町時代。主殿是用來執行武家禮儀的正式場所。相較之下，會所則是沒有位階、身分地位低下的人也能出席的非正式場所。例如在儀式之後的酒宴、或是用來接待宗教人士、藝人、商人。對武士來說，會所是統治領地、維繫家族不可或缺的重要空間。到了戰國時代末期至江戶時代初期，由於茶道盛行，會所的功能也有部分轉移到茶室。

※ 濡緣與緣廊不同。濡緣會受到風雨吹淋，緣廊外側還有遮風雨的拉門。

土牆

木地板

床之間

鋪設榻榻米

會所的內部

武士的居住空間 ❸

室町時代～戰國時代中期 會所內部

繪製武士彩圖的技巧 ③

依照監修老師提供的資料繪製草稿。只要先考慮空間配置就好。加上透視線當作輔助，之後再刪除。

描繪細節。一開始把髮型畫成保留前髮的茶筅髻，後來改成當時流行的月代頭。因為不習慣畫這種髮型，花了不少工夫。

描繪背景。參考手上的幾種資料，畫出心目中理想的背景。人物的部分，分為線稿圖層跟著色圖層。

在人物的著色圖層，選擇標準色來平塗。

為了強調人物，將原本背景的旗幟、鎧甲武士都刪除了。在人物的部分，以原本的平塗為基礎，稍微加上明暗表現。

在服裝布料重疊的地方加上陰影，例如腰身、衣袖。陰影是凸顯明暗的重要關鍵，要細心繪製。

修飾細部，要注重亮處的表現。將布料跟肌膚的顏色，柔和地延展開來。另一方面，也要保留部分筆觸表現，增添衣服皺褶的真實感。

利用圖層混合模式，處理服裝的紋樣。因為芭蕉葉紋很細緻，這是要特別花工夫處理的部分。這樣就大功告成了。

小記

作業過程中，監修老師確認時有指正幾個錯誤的地方，例如太刀的尺寸、籠手與草履的構造。這個時候才深刻發現自己平常畫圖的時候，還不夠用心考據。

作業環境　Windows 10 Home　AMD A4-7300 APU with Radeon HD Graphics 3.80 GHz　8.00 GB　　繪圖軟體　CLIP STUDIO PAINT EX　　繪圖器材　Cintiq22HD

搭配鎧甲的服裝

隨著各式各樣服裝的演變，武士在戰場上的裝束也產生極大的變化。

平安時代後期開始，武士在鎧甲下面穿著「下小袖」與「大口袴」。搭配色彩鮮艷的「鎧直垂」，通常以絹織物製成，特色是袖口較窄、袴長較短。

隨著時代的演進，到了**戰國時代中期，就連上級武士**也會像下級士卒那樣穿著**宛如貼身衣物的「具足下著（鎧下著）」**。穿著步驟繁複的直垂系裝束，在此時退出時代舞台。

具足下著（P.132）為了便於穿脫籠手，原則上採取筒袖設計，袴的長度較短、只到膝蓋下緣。在小腿綁上脛巾、再穿上鎧甲的脛當。籠手、脛當、加上保護大腿要害的佩楯，三件一套的穿著法稱為小具足姿。這是武士在軍營的標準穿著。

隨著服飾技術的進步，小袖越來越華麗。穿在**鎧甲裡面的下著也受到影響，款式變得越來越引人注目**。特別是戰國時代末期的文祿・慶長年間，因為受到南蠻文化的影響，具足下著的設計從和風逐漸轉變為洋風，畢竟武士更偏好實用性較高的貼身剪裁吧。原本只到膝蓋下緣的小袴與脛巾融合為一體，產生了裁付袴（P.119）與輕衫袴（P.117），據說造型參考了葡萄牙人穿的長褲。

話說回來，就算是戰爭這種特殊情況，想必穿著貼身的具足下著還是有失禮儀。或許是因為這個原因，穿著具足下著的武士才產生搭配胴服的習慣吧。

到了戰國時代的後半期，隨著**軍隊的組織規模越來越龐大**。原本在**軍營裡穿的胴服**，演變成穿在鎧甲外面的**陣羽織，衍生出明示指揮官所在位置的司令塔（指揮權威）這種職責**。流傳至今的大名「家寶」當中，不乏以來自歐洲的紗羅布料製成的豪華陣羽織。不只展現出當代的流行風潮，也具有強烈的實用色彩。

具足下著

指貫籠手

戰士的穿著

如同前文所述，大多數的武士都喜歡誇張華麗的穿著。最後就讓我們來思考看看原因為何吧。

從確立武家故實的室町時代到戰國時代，有好幾部書籍都記載了武士在不同時間、地點、場合的穿衣規範。其中最重要的共通點，就是「直垂或是肩衣，要跟內搭的小袖產生對比感」。但是另一方面，《諸大名出仕記》、《宗五大艸紙》又記載「避免過於華麗的服裝」、「片身替（服裝左右分別使用不同顏色、花紋的布料）或是帶有花紋的小袖，是女子小孩的穿著」。

即使上有規範，但是觀察戰國時代到文祿・慶長年間流傳下來的家寶或是肖像畫，就能發現武士實際上還是喜歡亮眼華麗的服裝。但是這種風格並非戰國時代的專利，早在鐮倉時代初期，就有源賴朝對穿著過於華麗的御家人動怒的紀錄。到了南北朝時代，《建武式目》明文禁止武士穿著過於華麗的「婆沙羅」風格服裝。但實際上，**片身替的服裝，在南北朝時代跟戰國時代都很流行**。

談到這裡，我們甚至也可以說「服飾的紊亂就是世道的紊亂」。連傳教士寫給教會的紀錄，都提到戰國

肩衣

陣羽織

時代的庶民也流行華麗的服裝風格。成書於永正 15 年（1518）的歌謠集《閑吟集》之中提到了「執著求什麼？浮生宛如黃粱夢，不如狂顛也」。象徵著**既然生於亂世，更要追求剎那燦爛的心態**。

然而，事情真的這麼單純嗎？如同前文所述，放眼全球的歷史，戰士素來喜歡穿著華麗顯眼的服裝。例如歐洲中世紀知名的德意志傭兵（國土傭僕）也喜歡穿著片身替設計的衣服。拿破崙戰爭時代，穿著華美軍服的法國輕騎兵曾說「薪水有超過一半都花在購買軍服」。即使是現代的原始部落，他們在模擬戰爭的祭典上也會竭盡全力裝扮自己。

日本史上的戰士階層，非武士莫屬。他們精心裝扮自己的行為，其實跟世界上其他國家的戰士並沒有什麼不同。而且這樣的服裝風格在進入亂世後風潮就更加扶搖直上，也是因為那是個讓他們得以忠實貫徹（或者是非貫徹不行）戰士身分與天職的時代吧。

總結來說，武士的穿著打扮不但反映流行趨勢，同時也跟戰爭密不可分。

肩衣的解說

肩衣與素襖相同，前身頃的左右領疊合

穿著肩衣時特別凸顯皺褶（整頓衣紋）

不戴烏帽子

腰紐跟袴使用同一塊布料（與素襖相同）

家紋裝飾在左右胸前與背縫處

肩衣剛登場的時候，會在相引裝飾家紋，後來逐漸省略。如果有腰板也會裝飾家紋

相引
（袴接合處）

腰板

江戶時代的「袴」的原型。肩衣在15世紀後期作為年輕人的時尚登場，到了16世紀中期成為武士的公務服裝。因此，在此之前被視為內搭服的小袖也露了出來（即便如此，先前小袖的設計還是很時髦）。

「參考」江戶時代的袴

用鯨魚的鬍鬚等物
撐住肩線

帶有衣襞

袴

左右身頃不
再疊合，而
是平行紮進
袴裡面

正面的 5 條衣襞向
中心靠攏。兩側有
裝飾用的笹型衣襞

也有專用於
正式儀式的長袴

武家的座禮

將拳頭抵在地板。茶人或是商人
則將手掌平攤，抵在身體前面

平袴是上半身與下半身不成套的服裝，出現於室町時代後期。意思是搭配平服的袴，外觀與肩衣袴、素襖袴相同，可說是現代男性和服袴（馬乘袴）的原型。當時也有 3 條衣襬的袴，現代只有神職人員跟巫女的袴會這樣設計。

公服　　　　私服

上下成套

為了方便騎馬，股立的尺寸較小，袴襬的位置較高。如果股立的太長會勾到坐騎。

袴襬的位置

股立

輕衫袴

模仿葡萄牙人的長褲「calção」。江戶時代的勞動階層常見打扮。同時，也因為時代劇《水戶黃門》的主角黃門大人（德川光圀）穿了這款衣服而廣為人知。在江戶時代，還有介於平袴與輕衫袴之間的踏込袴。

設計類似昔日長者常穿的山袴※。袴的衣襴等基本的製作細節，跟其他的袴相同。

沒有腰板

※ 穿在和服外面，方便勞動工作的袴。在二戰期間是平民女性的標準穿著。

四幅袴

使用4塊布料製作而得名。（一般的袴會用到8～10塊布料）。原本是身分低下的人的服裝，幾乎沒有實物流傳下來，相關情報也很少。

因為實物已經亡佚。推測四幅袴沒有規定的尺寸，百姓依照自己的需求，自行製作與改良。

戰國時代的成年男子，就算不是武士也會隨身帶刀

不採用正座。下層階級的人員為了能夠立刻起身執行主命，採用腳趾觸地的坐法（P.97）。

小腿綁上脛巾(P.96)

裁付袴

在平袴的下緣加上脛巾（腳絆：P.96）的服裝。為了讓活動更方便，裁付袴的版型較窄。除了當作旅行服之外，也會充當鎧下著穿在鎧甲內側（P.132）。現代則用於相撲的呼出或是忍者的服裝。

因為下擺不容易髒汙，通常作為旅行服使用。外觀看起來像是把普通的袴綁上腳絆（P.96）。

外型像是現代的寬版褲，或是束膝燈籠褲。但是裁付袴的袴褶位置低很多。描繪的時候要特別注意。

裁付袴的衣襞數量與構造，跟普通的袴相同。

帶袖胴服（羽織）

據說是源自僧人的僧服。因為方便穿脫又有防寒功能，受到武將的喜愛。

帶袖胴服其中一種款式。袖的長度與形狀因人而異。

衣襟：折成方領的形狀。
因為內裏會顯露出來，所以內裏用的布料，也是不輸給表布的高級品

早期胴服的袖口較寬。到了後期變短，形狀也變成圓筒形

前身頃的長度，通常比後身頃更長

早期胴服的胸紐也是使用跟胴服相同的布料製作。後來改成組紐（編繩）

胴服出現之後，讓原本只是內搭衣的小袖顯露出來。日後也發展成為羽織。但是女性披在身上的衣服不叫羽織，而是稱為打掛。打掛的尺寸會比小袖稍大，經常會裝飾華麗的刺繡。

無袖胴服(羽織)

無袖胴服的其中一種款式。袖的長
度與形狀因人而異。

剪裁符合肩線。垂下來的
左右衣襟,沿著身體曲線
呈現倒八字形

胴服是當時的嶄新服裝,因此剪裁沒有固定的款
式。人們不惜使用舶來品的金襴緞子、羅紗、縮
緞織等各種高價布料。為了向人炫耀,即使行軍
打仗也穿著胴服,後來發展成陣羽織。

要穿在鎧甲外面的場合,通常會選用無袖胴服。

也有能夠拆卸衣袖的陣羽織

原本是用澀紙※製作外型並塞進棉花，具有防雨、防寒效果的服裝。後來成為吸引目光的穿著。因此陣羽織的剪裁非常自由奔放，使用許多奇特的設計與誇張的素材。

使用皮革的羽織＝革羽織。
表面使用和紙的羽織＝紙子羽織。

隨著鎧甲的串繩從毛引威改變為素掛威，鎧甲的主流也變成比較樸素的當世具足。有一說認為，就是因為鎧甲變樸素了，所以陣羽織就得特別華麗。

※ 又稱為柿紙。把柿油抹在和紙，有防水的功能。

陣羽織（立襟款式）

穿在鎧甲上的羽織，
通常偏好無袖款式。

陣羽織的計算單位跟
鎧甲相同，都稱為「一
領」。有時會賜給部
下作為獎賞。

打裂羽織
為了不妨礙佩刀，刻意不把背縫完
全縫合，留下兩片下擺的陣羽織

陣羽織（西洋披風款式）

講到南蠻胴（鎧）就會想到織田信長。但是在信長的年代，南蠻胴還沒傳入日本，所以信長穿過的可能性很低。其實織田信長、豐臣秀吉、德川家康這三個人裡面，最喜歡南蠻文化的人其實是家康。傳世的南蠻胴，據說有好幾套都是德川家康持有的東西。

插圖畫的陣羽織跟實際不同。陣羽織是用進口的天鵝絨製作。據說日文裡面雨衣的語源，來自西洋人所穿的外套，葡萄牙語稱為「Capa」※，英文也寫成「Cape」。

將延展開的金箔貼在牛皮表面，衣襬有流蘇型裝飾。

開袖款式

無開袖款式

傳上杉謙信所用陣羽織

傳德川家康所用陣羽織

　※ 雨衣的日文漢字為「合羽」（かっぱ），發音跟葡萄牙文「Capa」相近。

將天鵝絨材質的斗篷修改
成陣羽織，並且縫上絹質
內裏。

不穿整套鎧甲

傳豐臣秀吉所用陣羽織

大鎧的時代
不使用陣羽織

袖甲
好麻煩

足輕（長槍足輕）的行軍裝備

御貸具足
文祿·慶長時代，足輕的鎧甲由軍隊提供。尺寸有大中小之分。

陣笠呈現三角形，據說年代越早頂端越尖。進入江戶時代之後變得平緩。戰國時代的陣笠大多是用和紙或皮革製成，鐵製品是江戶時代的產物。

戰國　→　江戶

兵糧：隨身兵糧是依照每餐的量來分裝。如果一次給太多米，有些士兵會拿來釀酒。通常會採用少量多次分發。

合印

腰袋
（打火石、
銅錢、
藥品等物資）

室町～戰國時代，有一種將刀刃朝下插進腰帶的佩刀法，稱為天神插。能避免坐下的時候，刀鞘尾端撞到地面。騎馬的時候也不會敲到坐騎。

水筒

也有資料記載將刀插在具足下帶的方法。避免拔刀時不慎切斷胴甲與草摺的紐帶，就算脫掉胴甲也能維持備戰狀態。

槍與薙刀的差別

薙刀的刀刃彎曲，適合用來揮舞橫掃敵人。到了戰國時代後期，只有指揮官等級的人會手持薙刀。

◆長槍（持鑓與長柄槍）

長柄槍

發放給足輕使用的長槍稱為數槍[1]，長度特別長的稱為長柄槍。長柄槍的尺寸依照大名家的規定而不同。即使是同一個大名家族，不同時代的尺寸也有差別。

4.5～5.5m

持鑓

武士所用的槍。因為是武士自備而非發放的武器，長度因人而異。通常在九尺（2.7m）以下

2.7m以下

◆長槍的構造

槍柄為木材或竹材，或是兩者混合使用。

日本的長槍，大多數是槍身較窄的直槍[2]。據說為了避免割傷坐騎的眼睛。

標付環
用來懸掛槍標的圓環

槍標

手持的部分較粗且重，用來維持槍身平衡

石突

注意不要畫成古希臘的長槍，或是中國的矛。

※1「數槍」是統一尺寸並以數量取勝的長槍。也寫成同音字的「數鑓」。
※2 槍刃沒有分枝。槍刃的尺寸大如長劍的稱為大身槍。

鐵炮足輕與鐵炮

通說認為「鐵炮在天文 12 年（1543）由漂流到種子島的葡萄牙商人傳入日本」。不過還有透過倭寇、琉球商人、或是中國人傳入的說法，目前尚無定論。

鐵炮（火繩槍）
全長約 130cm

胴亂
像是隨身腰包的彈藥盒，能收納 10 個早合

早合
填入 1 發量的槍管用火藥與子彈的組合包。戰國時代就已經使用。

槍彈袋、火皿用火藥袋※、槍管用火藥袋等等

槍彈袋

火皿用火藥袋

※ 火繩槍屬於前膛槍。火藥分為擊發用的火皿用火藥、以及推進子彈的槍管用火藥。

◆ 正面與背面 （戰時有火皿用火藥袋、槍管用火藥袋、彈藥袋。背後有槍袋與備用槍條）

槍管貼緊臉頰（和來福槍不同，不必抵住肩膀）

槍條（將子彈塞進槍管的道具）

當時的火繩槍從槍口塞進火藥與子彈，一次只能擊發一顆子彈。不能連發。

把備用的槍條，放進攜帶用的槍袋裡面

射擊時為了不讓佩刀觸地，將刀刃朝下插進腰帶裡（天神插）

反面造型樸素

開槍之前就會有煙

火藥放進火皿

在擊發之前，火繩夾的位置較高

容易畫錯的小細節

手指要伸進扳機環，指節勾住扳機。

○

×

手指在扳機環外面，就沒辦法擊發

緊扣

打開火蓋

擊發的時候，火繩夾往下觸擊火皿

槍口噴出火花，火皿的火藥也會產生小規模的爆炸，導致火繩彈出火繩夾

穿著當世具足在馬上持鑓的武士

※金屬撞擊聲

パカッ　パカッ

袖甲只用兩個繩扣固定。疾馳的時候會上下擺動

行軍的時候用左手持鑓

威紐很重要！

只畫鐵片無法分辨是哪一國的鎧甲

→

畫上鎧甲的威紐，才像和風鎧甲

馬匹胸口的肌肉，從正面看會像是雞蛋狀的橢圓形

緊貼在馬鞍的草摺會被往上頂起

持鑓的石突抵住馬鐙，維持平衡

馬的眼睛在馬首的兩側。畫在中間就變成馬面人了

武士的腳板對齊馬腹

馬頭的尺寸大概是人頭的 4 倍

130

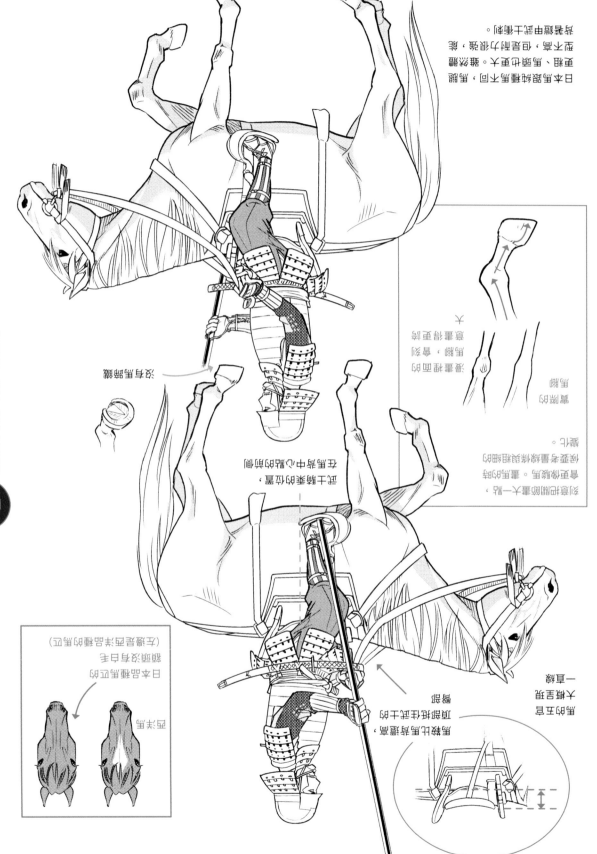

受到南蠻文化的影響，發展出西洋襯衫款式的上著與裁付袴。

也有開襟領口款式！

這就是南蠻風！

◆ 籠手

在圓筒形布料縫上鐵板或是鎖帷子（鎖子甲）的防具。

指貫籠手

套在鎧下著外側的款式。造型像是只有上半部的開襟襯衫。

早著籠手

繩扣可以扣在胴甲肩部。

在安土桃山時代之後，籠手直接扣在胴甲肩部。穿胴甲的時候，能一併穿上籠手

握拳的時候，籠手的前端會稍微浮起

籠手的束繩綁得一絲不苟

家地（布料）

篠（細鐵條）

用繩環固定在大拇指的關節處

中指也有固定用的繩環

指節會被蓋在下面

※參考／なるめ堂・まーこ《データ版 ポーズ写真集 直垂(下卒)(上級)》／
NHK On-Demand《大河ドラマ》／和歌山県立博物館ブログ《企画展「紀伊徳川家の家臣たち」》

武士流行的紋樣 ❹

隨著南蠻文化※在戰國時代後期的飛躍性發展。再加上染色技術更上一層樓，因而催生出安土桃山與文祿・慶長時期的華美文化

立涌與紅葉

兔紋

蜻蜓紋

市松紋（繧繝）

　說起戰國時代後半期的染色技術發展，海外傳入的全新染料與布料的影響，遠比技法更大。最具代表的就是紅色染料「猩猩緋」，這是從胭脂蟲提煉出的新染料。這種昆蟲原本是寄生在中南美洲仙人掌、或是地中海樫木的介殼蟲。這種蟲膠提煉出來的染料，很適合用在絹布染色。當時的武士喜歡這種帶著紅中帶紫的紫紅色，以此染出比戰國時代前期更鮮艷的布料。

　羅紗（羊毛織品）、天鵝絨透過南蠻貿易傳入日本。這些來自南蠻貿易的布料會搭配中國產的金襴、緞子一起使用。

　天正5年（1577）前來日本傳教的耶穌會傳教士也寫下了「衣物細緻描繪各種顏色的花朵」、「各種技法繪畫的花朵之間還縫著金線」、「擅長使用緋紅色，特別是紫紅色的表現可謂出神入化」等紀錄（《日本教會史》第16章）。

● **立涌與紅葉**
有職紋樣的立涌紋為底並搭配紅葉。除了紅葉之外，還會搭配杜若（燕子花）、撫子（石竹花）等植物紋樣，是人氣很高的組合款式。

● **兔紋**
兔子因為繁殖力強，具有子孫繁榮的吉兆而受到武士的歡迎。加上紋樣款式單純，很適合用於型染。

● **蜻蜓紋**
蜻蜓只會向前飛，又被稱為勝蟲，是一種受到武士歡迎的紋樣。

● **市松紋（繧繝）**
市松紋是設計簡潔且受歡迎的紋樣。左圖的市松紋加上漸層技巧，古代稱為繧繝。

三英傑的美學
信長、秀吉、家康的穿著風格

這個時代最具代表性的服裝，非肩衣袴（P.114）莫屬。戰國武將的肖像畫，畫的大多是穿著肩衣袴的樣子。最有名的就是織田信長的肖像畫。黃綠色的肩衣搭配同款布料製作的長袴，任誰看了都會留下深刻的印象。

信長的肩衣裝飾五三桐紋，袴的腰間染著二引兩（二本筋）紋。套在紅色貼身衣物外面的白綾小袖，材質是織著桐唐草紋的高貴絹織物。這種材質的小袖，只有官拜中納言以上的貴人才能使用。可以說是符合信長的身分，象徵最高權力者的服飾。除此之外，關於織田信長的服裝，最為人津津樂道的就是他偏好與眾不同的風格。

另一方面，豐臣秀吉的肖像畫則是穿著直衣，頭戴烏紗冠。據說秀吉頭戴的烏紗冠是來自當時的中國明朝所使用的款式。

在相傳是秀吉使用的衣物中，桐矢襖文辻花染胴服是廣為人知的一款。這是辻花染技術最盛行時代製作的胴服。據說在天正18年（1590）秀吉攻打小田原城的時候。秀吉將這件胴服賜給東北地區的戰國大名・南部信直，嘉獎他領軍參戰。

最後我們來看看德川家康的服裝。

德川家康留下許多真的穿過，或是相傳他使用的服飾。大概分為兩大類，一種是家康生前賜給家臣做為獎勵的服飾；另一種是家康死後留給子孫的遺品。據說總數超過100件以上。

家康賜給家臣的服飾當中，有一件辻花染丁子文胴服。據說家康在慶長8年（1603）8月5日，在伏見城將這件胴服（P.120）賜給石見銀山的礦山師・安原傳兵衛。後來在貞享元年（1684）4月，安原傳兵衛的孫子將這件胴服，轉送給當時石見銀山的代官由比長兵衛。隔年貞享2年（1685）2月，由比長兵衛將這件胴服獻給清水寺。這件胴服明顯展現了桃山時代的特色，同時也是傳承非常明確的貴重服飾史料。

文：鷹橋 忍

↑細川蓮丸像。細川蓮丸是細川忠興的么弟，在天正15年（1587）年僅12歲夭折。肖像畫的肩衣是搭配花卉紋樣與格子紋樣的片身替款式，搭配前後身布料交錯使用的華奢小袖。肖像畫裡面小袖的袖口較寬，是當時元服前的少年款式，成為日後振袖的原型。

插圖：樋口隆晴

武士的居住空間 ④

室町時代～戰國時代中期 起居室

源自禪宗寺院，武士家族當主的私人空間。

上流社會武士家族當主的起居室，面積大概是榻榻米 8 疊，深處的床之間展示掛軸、花瓶、香爐等威信財。另外在插畫描繪空間的前方應該還會設有一間等待室。

這種建築風格稱為「書院造」，特徵是有採光用的格子窗、用來收納日

付書院

採光用格子窗

天板

地袋戶棚

文几

※ 外推的採光用格子窗，設有層板與拉櫃者稱為付書院，沒有層板則稱為平書院。

常文具的戶棚（日式拉櫃），插圖畫的是衍生的「付書院」※ 形式。在鎌倉時代後期，禪宗的寺院建築（嚴格來說是南宋的建築風格）從中國傳入日本。禪宗的教義受到武士的歡迎而廣為流傳，導致武士的宅邸也吸收禪宗風格。隨著建築物越蓋越寬敞，包含書院部分在內的起居間演變成舉辦公共儀式的「廣間」。因為書院造的風行，武士執行武家禮儀的空間，也從室町時代流行的主殿、會所，轉變為近代風格的廣間。

現今，日本各地的城池、古剎等歷史悠久的建築物都還能看到從書院發展而成的廣間。不過，起初它們就只是個小小的私人空間而已。

掛軸

盆栽

香爐

違棚
（交錯式層板）

插花

坐褥

脇息

插圖：永岩武洋

地爐

天窗

地爐

◆ 推窗出屋頂

從士的男住空間　❖　室町時代～戰國時代中期　庶屋

廚房是日常生活不可或缺的空間。大型宅邸會在公共空間跟私人空間分別設置廚房。如果是小型宅邸，則在公共空間與私人空間之間，設置具有廚房功能的別棟。通常是泥土地，內部設置幾座爐灶。

泥土地的四周設置木地板，用來處理食材、分配膳食，下方堆放柴薪。雖然插圖沒辦法表現出來，當時的廚房不設天花板，而是直接蓋上屋頂。為了排出炊煙，會在屋頂設置名為「煙出」的顯眼構造（如左圖）。基於要方便調理，廚房本來應該要設置在採光良好的地方，但是考量建築構造以及雜役出入，通常只能將就湊合。

拉門

木地板

地板下堆放柴薪

爐灶

廚房

插圖：永岩武洋

繪製武士彩圖的技巧 ④

粗略畫出兩人的位置與背景。從人體的骨架線開始畫草稿，再來考慮服裝穿著，才能準確掌握人體的比例。

線繪的第一階段。活用草稿圖，仔細描繪人物跟服裝的輪廓線。背景先簡單手繪，晚一點再用線條工具來畫背景。

衣服的紅色和名為猩猩緋（P.134），請先查詢一下再調出適合的紫紅色。背景是有時代感的木造室內建築，先刷上茶色再來搭配木紋材質。

這次把線稿分成人物圖層跟背景圖層來分開描繪。插入以前畫的刀來當作素材，調整線條粗細。背景則利用直線工具來畫。

用滴管工具選色，再用油漆桶工具塗上底色。因為有指定服裝的紋樣，所以從素材庫裡面選出適合的素材，利用剪切遮罩的功能貼在衣服上。

人物的大面積陰影、還有衣服摺痕的細小陰影要分開來畫。加上亮處的反光色。利用圖層混合模式，用乘法模式強化陰影、加法模式強化亮部，並以透明度來調整顏色濃淡。

從素材庫裡面找出木紋來補強背景。如果拉門跟地板都用同樣的素材會很單調。建議選用 3 種不同木紋素材。可以參考時代劇或是時代村的建築物照片。

最後做整體修飾。畫出紙拉門透出的光線、以及塵埃般的光點。越往室內深處，也就是越往右側就會越暗。在人物圖層修飾明暗變化。

小記

有別於卡牌遊戲立繪的現代風與華麗表現，這次講求的是貼近史實的風格。要一邊調查符合時代的服裝一邊繪圖。我喜歡日本的傳統色彩，調查顏色的和名也很有趣。

作業環境 Windows 8.1 Intel Celeron 1000M 1.8 GHz 4GB ｜ 繪圖軟體 PaintTool SAI Ver.2 ｜ 繪圖器材 Wacom Intuos pro small PTH-451

◆ 樋口隆晴【執筆・監修】

生於東京，成長於橫濱。軍事・歷史作家兼編輯。同時作為撰稿人以《歷史群像》（ワン・パブリッシング）為中心發表戰史・歷史相關的文章。著作有《戰鬥戰史》（作品社），合著作品有《武器と甲冑》（ワン・パブリッシング）、《明治 . 大正時代 西服 & 和服 繪畫技法》（瑞昇文化）等作品。

◆ みかめ ゆきよみ
【第一章・第二章 企劃・繪圖】

負責頁數
P.14-41、P.50-73

擅長活用居合道、火繩槍的經驗，創作插圖與漫畫。代表作為《ふぅ～ん、真田丸》（実業之日本社）、《北条太平記》（桜雲社）、《マンガで教養 やさしい日本史》（朝日新聞出版）。

HP http://zwei.lomo.jp/mikame/
Twitter @mikameyukiyomi

◆ すずき孔
【第三章・第四章 企劃・繪圖】

負責頁數
P.82-103、P.112-133

「聚焦在鮮為人知的武將，以漫畫來介紹」為其座右銘，描繪以戰國時代為中心的歷史傳記漫畫與學習漫畫。作品有《角川まんが学習シリーズ 世界の歴史 19》（KADOKAWA）、《マンガで読む信長武将列伝》、《マンガで読む武田二十四将》（戎光祥出版）。

Twitter @kou_mikabushi

◆ 鷹橋 忍【專欄作者】　**負責頁數** P.43、P.75、P.105、P.135

生於 1966 年，神奈川縣出身。作家、文字工作者。雖然筆名看似男性，但其實是女性。喜愛不分東西方的各國歷史。在月刊《歷史街道》（PHP 研究所）發表多篇日本史、世界史相關文章，並於網路連載「世界の美しい城」（JBpress autograph）。著作有《水軍の活躍がわかる本》、《城の戦国史》、《戦国武将の合戦術》、《滅亡から読みとく日本史》（河合書房新社）。

繪師

◆ べっこ

負責頁數 彩頁 P2-3、電繪教學 P.48-49、封面圖

自由繪師，主要從事手機遊戲與 VTuber 的角色設計及繪圖、以及書籍裝幀設計。

HP https://beccoillust.tumblr.com/　　**Twitter** @becco2

◆ シキユリ

負責頁數 彩頁 P4-5、電繪教學 P.80-81、封面圖

繪師，主要從事女性向作品的角色設計、書籍插畫、遊戲插圖繪製。

HP https://route24-flier.wixsite.com/index　　**Twitter** @kokuma28

◆ JUNNY

負責頁數 彩頁 P6-7、電繪教學 P.110-111、封面圖

自由接案繪師，主要從事遊戲繪圖、卡片插圖繪製。熱衷玩遊戲，近況請洽 SNS。

Twitter @junny113　　**pixiv** 17960

◆ トミダトモミ

負責頁數 彩頁 P8-9、電繪教學 P.140-141、封面圖

岐阜縣出身繪師。於遊戲角色（刀劍亂舞／次郎太刀）、參考書（進研ゼミ）、
Vtuber 設計、女性向作品、展示會（武者繪展、櫻 Exhibition）等領域活動。

HP http://migitehidarite.web.fc2.com/　　**Twitter** @tomitomo_

◆ 永岩武洋

負責頁數 P.44-47、P.76-79、P.106-109、P.136-139

曾任漫畫家みなもと太郎老師的助手，主要繪製宣傳用公司史、說明書、政令宣導、個人史漫畫。以
漫畫家小池一夫塾 2 期生名義發表漫畫「ニッチモ」。

【主要參考文獻】

八條忠基『日本の裝束解剖図鑑』（エクスナレッジ 2021 年）／吉岡幸雄『日本の色を染める』（岩波書店 2002 年）／水藤真『歷博ブックレット⑪ 洛中洛外図屏風を読む』（歷史民俗博物館振興会 1999 年）／小島道裕『描かれた戦国の京都 洛中洛外図屏風を読む』（吉川弘文館 2009 年）／笹間良彦編著『資料 日本歷史図録』（柏書房 1992 年）／藤田勝也・古賀秀策編『日本建築史』（昭和堂 1999 年）／小泉和子・玉井哲雄・黒田日出男〔編〕『絵巻物の建築を読む』（東京大学出版会 1996 年）／小野正敏『戦国城下町の考古学』（講談社 1997 年）／遠藤元男『日本職人史〔Ⅰ〕職人の誕生〔古代・中世編〕』（雄山閣出版 1991 年）／丸山伸彦『日本の美術 No.340 武家の服飾』（至文堂 1994 年）／橋本澄子『図説 着物の歷史』（河出書房新社 2005 年）／徳川美術館図録『戦国ふぁっしょん―武将の美学―』（徳川美術館 2009 年）／小松茂美〔編〕『日本の絵巻（各巻）』（中央公論社 1987 ～ 1988 年）／渡辺信吾 日本甲冑武具研究保存会〔監修〕『イラストでわかる日本の甲冑』（マール社 2021 年）／佐藤誠孝『図説戦国甲冑武者のいでたち』（新紀元社 2016 年）／中西豪・大山格〔監修〕『戦国武器甲冑事典』（誠文堂新光社 2010 年）／植田裕子〔著〕山田順子〔監修〕『戦国ファッション絵巻』〔マーブルトロン 2009 年〕／日本放送協会『NHK 大河ドラマ・ストーリー 風林火山〔前編・後編〕』（NHK 出版 2006 年 2007 年）／池上良太『図解日本の裝束』〔新紀元社 2008 年〕／伊澤昭二『歷史群像シリーズ特別編集 決定版 図説・戦国甲冑集Ⅰ・Ⅱ』〔学研プラス 2003 年 2005 年〕／赤羽通重〔監修〕福田雅文他〔編〕『松本城鉄砲蔵』〔松本市教育委員会 2001 年〕／K・ハルトグレン『動物画の描き方』〔マール社 1978 年〕／堀越すみ『資料日本衣服裁縫史』〔雄山閣出版 1974 年〕／講座日本風俗史編集部〔編〕『講座日本風俗史 第一卷』〔雄山閣出版 1958 年〕

TITLE

武士服裝解析

STAFF

出版	瑞昇文化事業股份有限公司
執筆 / 監修	樋口隆晴
譯者	月翔

創辦人 / 董事長	駱東墻
CEO / 行銷	陳冠偉
總編輯	郭湘齡
責任編輯	徐承義
文字編輯	張聿雯
美術編輯	謝彥如
國際版權	駱念德　張聿雯

排版	謝彥如
製版	印研科技有限公司
印刷	桂林彩色印刷股份有限公司

法律顧問	立勤國際法律事務所　黃沛聲律師
戶名	瑞昇文化事業股份有限公司
劃撥帳號	19598343
地址	新北市中和區景平路464巷2弄1-4號
電話	(02)2945-3191
傳真	(02)2945-3190
網址	www.rising-books.com.tw
Mail	deepblue@rising-books.com.tw

初版日期	2023年8月
定價	450元

ORIGINAL JAPANESE EDITION STAFF

編輯	株式会社ジェネット
	木川明彦　真木圭太
設計	株式会社ジェネット
	下鳥怜奈　斎藤未希　重国彩乃

國家圖書館出版品預行編目資料

武士服裝解析 = Samurai fashion / 樋口隆晴執
筆.監修；月翔譯. -- 初版. -- 新北市：瑞昇文化事
業股份有限公司, 2023.08
144　面；18.2x25.7　公分
譯自：イラストでわかる武士の装束：サムライ
ファッション
ISBN 978-986-401-645-7(平裝)
1.CST: 插畫 2.CST: 服飾 3.CST: 繪畫技法

947.45　　　　　　　　　　　112010045